畫出力的表現 ④
The FORCE Companion
速學人體力形技巧

麥可・瑪特西
Michael Mattesi

史文力・貝尼力亞
Swendly Benilia

楓書坊

U0073032

The FORCE Companion: Quick Tips and Tricks, 1st Edition
by Mike Mattesi & Swendly Benilia
English edition 13 ISBN (9781138341746)

畫出力的表現 4
速學人體力形技巧

出　　　版／楓書坊文化出版社
地　　　址／新北市板橋區信義路163巷3號10樓
郵 政 劃 撥／19907596　楓書坊文化出版社
網　　　址／www.maplebook.com.tw
電　　　話／02-2957-6096
傳　　　真／02-2957-6435
作　　　者／麥可‧瑪特西
　　　　　　史文力‧貝尼力亞
翻　　　譯／張琴珮
企 劃 編 輯／王瀅晴
內 文 排 版／顧力榮
港 澳 經 銷／泛華發行代理有限公司
定　　　價／400元
初 版 日 期／2022年6月

國家圖書館出版品預行編目資料

速學人體力形技巧：畫出力的表現. 4 / 麥可‧瑪特
西, 史文力‧貝尼力亞作；張琴珮翻譯. -- 初版. --
新北市：楓書坊文化出版社, 2022.06　面；　公分
譯自：The FORCE Companion Quick Tips and
　　　Tricks
ISBN 978-986-377-779-3（平裝）

1. 人體畫　2. 繪畫技法

947.2　　　　　　　　　　　111004827

目錄

前言

親愛的 FORCE 藝術家:

在我的教學生涯中最有意義的時刻,就是看到學生們能夠實現自己的目標並創造出想要的生活。我有幾位學生本身就是藝術專業,他們想要掌握我所分享的技巧,並且也希望能夠成為教師將這些技巧傳授出去。教學是一項具有挑戰性的工作。你必須有能力執行教學內容,分析你如何以及為什麼這樣做,定義出完整的系統架構,並且有能力向其他人清楚地解釋……同時更要激勵學生相信自己。

這本書代表著 FORCE 系列推廣旅程中的一個重要時刻。其中的圖畫完全是由我以前的學生之一,現在也是 FORCE 教師的史文力·貝尼力亞所繪製。

史文力學習了我所教授的內容,並發展出自己的表達方式。力形的概念驅動著他的思考過程,從而創造出清晰與動態的圖畫,充滿了力量。他那幫助他人完成 FORCE 之旅的志趣促使我們創作了這本書,也就是 FORCE 系列的指南。

在這本書中,你可以看見許多力量繪圖,搭配著簡介與具啟發性的小技巧分享,這些技巧將幫助你完成 FORCE 之旅。因此,來閱讀這本書,翻閱包含數百張動態力量的圖畫,並從中獲得學習與繪畫的靈感吧!

如果你想了解更多有關 FORCE 的訊息,歡迎造訪我和史文力的網站。
DrawingFORCE.com

懷著無比的自豪
麥可·瑪特西

前言

　　靈感是相當珍貴的。　我相信如果能持續保持自己的靈感，必將勢不可擋！因此，這本指南的主要目的就是——進一步激發藝術家的靈感，以力的方式觀看和繪製圖畫。還有什麼比在數百張充滿力量的人物畫中大飽眼福來得更能實現這一目標呢？

　　本書大部分的圖畫，都是我每天在正式工作前的一小時，於熱身時間中所創作的。你會注意到，運動員和舞者是我最喜歡的主題。他們的姿勢充滿了力量和戲劇性，而他們清晰的肌肉線條能幫助我理解動作中所運用的身體結構。

　　當你看著書中的圖畫時，請記住，你所看到的基本上都是以 FORCE 繪畫為基礎知識所進行的各種應用。而任何一項工藝的大師級人物，往往也都精通其工藝領域裡的基礎知識。

史文力・貝尼力亞

作者介紹

史文力・貝尼力亞

　　我於 1985 年 12 月在庫拉索島的威廉斯塔德市出生。從有記憶開始，我就一直在腦海中創造出各種角色。起初我想成為一名漫畫家，但是自從發現有一群人是專門為所有我玩過的超酷電玩遊戲繪製場景和角色之後，我就決定從事這個被稱為概念藝術的專業。

　　2004 年，我移居荷蘭，在海牙大學學習工業設計。兩年後，我意識到這並不是我想要的，於是轉至烏特勒支藝術科技學院攻讀遊戲設計與開發。我於 2011 年畢業，獲得學士學位，專攻電玩遊戲概念藝術。由於繪製人物和創造角色是我人生中最大的熱情之一，因此我選擇進一步專注於角色設計。

　　在我作為藝術家的旅程中，我了解到想要在任何領域獲得成功，就需具備三個要素：智慧、知識和理解。因此，除了繪畫和設計之外，我還確保自己每天不斷地學習和擴展知識，尤其是透過閱讀好書。

　　我的人生目標是成為一個有價值的人，藉由精煉和運用自己的創造天賦以服務他人，同時也激勵他人這麼做，以此作為我對世界的重要貢獻。

第一章
力的基本概念

方向力與作用力

運用力量的繪畫語言時，我們會使用線條來傳達能量的概念，也就是力量。方向力線〔1〕顯示出能量的方向或路徑。線條從某一處開始，中間展現出主軸，之後畫到某處結束。 以這樣的方式思考可以避免畫出潦草線條〔2〕或毛毛線〔3〕。

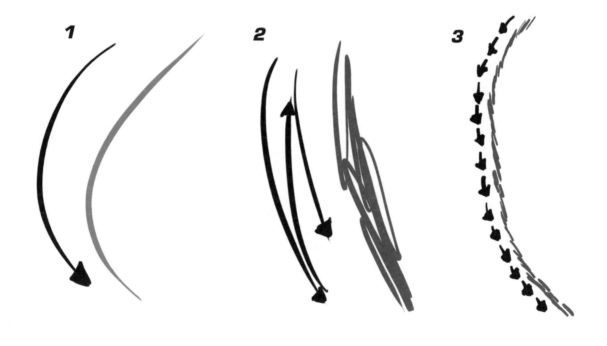

避免**潦草繪圖**。首先要專注在那個姿勢背後最主要的想法。找出**方向力**然後畫下有信心的筆畫。

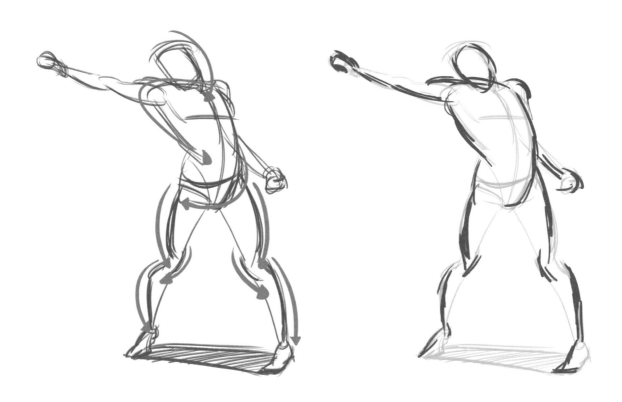

當一股方向力施加到另一股方向力上時，就成為**作用力**。原先的方向力將決定這股作用力的強度。

　　繪製方向力時，還要考慮作用力的強度所造成線條曲度的大小。**作用力越強，曲線的曲度就越大。**

畫出較粗的方向力線來顯示出作用力最強的部分。

　　察覺**重力**也是力量繪畫中的一個重要面向。 我畫出較粗的**方向力線**以顯示**重力**將運動員向下拉，而在她肩膀部位所形成的重量。

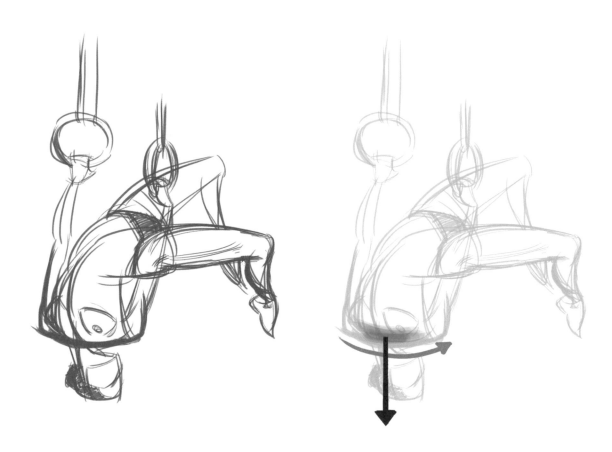

我運用**作用力**畫出這位運動員的斜方肌和上背所施展的力量，這股力量來自於她用手臂強勁支撐起整個身體的重量。看看作用力和**方向力**之間的作用關係。

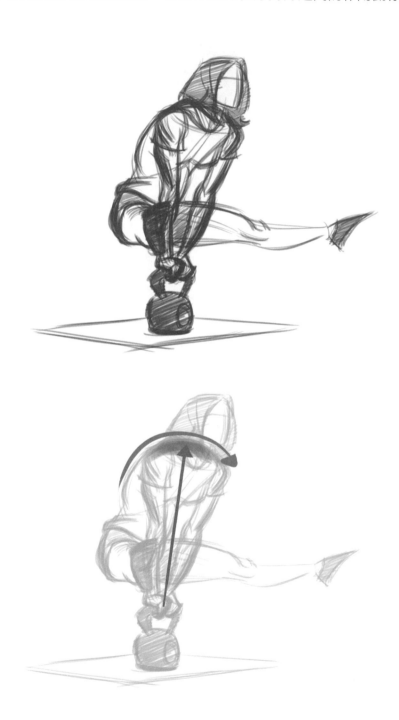

　　我在這位體操運動員的背部畫了較粗的線條，以展現她懸掛在橫槓上時背部的**作用力**。我們可以觀察這作用力與背部**方向力**之間的作用關係。

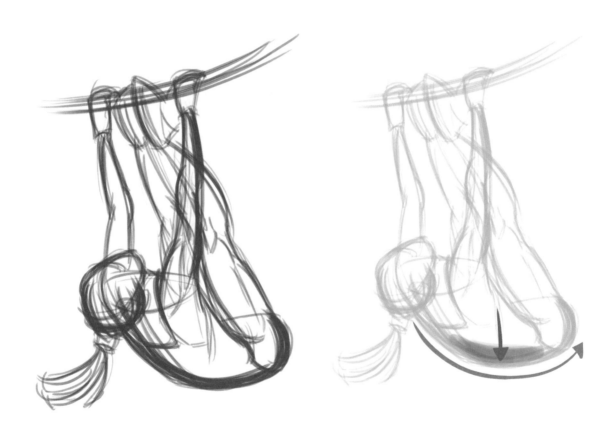

我對運動員在這個動作中用左臂支撐他全身體重的能力很感興趣。 我使用較深的
方向力線來顯示他手臂上的作用力。

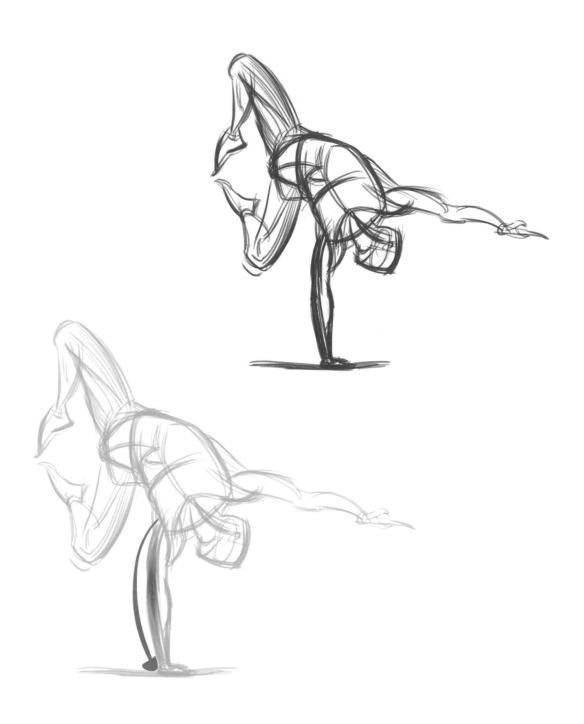

　　這幅畫的主要焦點在於將舞者胸腔往前推出的**作用力**。請注意它如何影響這個部位的**方向力**。

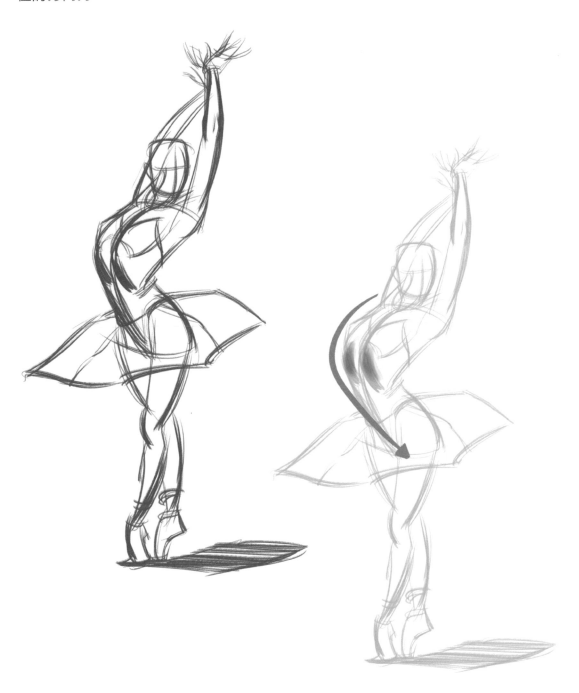

這名運動員落地時用左腿支撐著她全身的體重。看看其中的作用力。

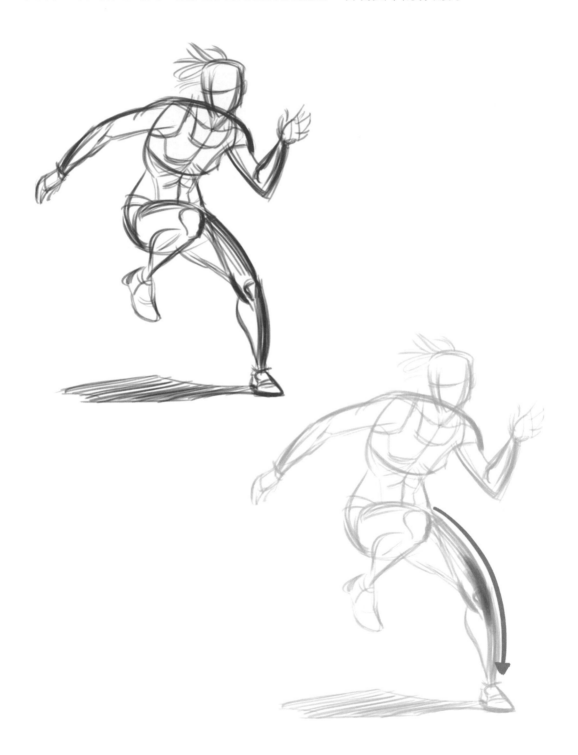

　我使用較粗的線條來強調模特兒右腿的作用力，
因為右腿支撐了他大部分的體重。

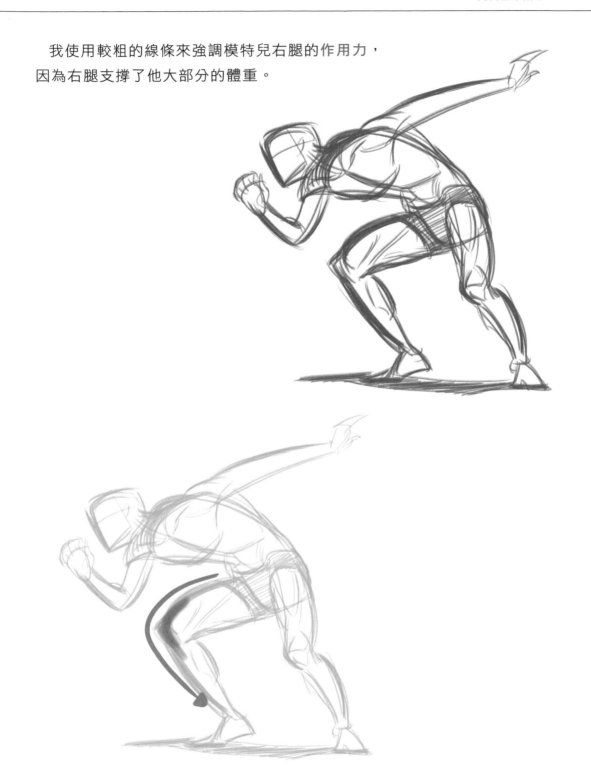

　　這幅簡單的圖畫呈現出一個清楚的概念。注意體操運動員支撐身體時作用在她手臂上的**作用力**和**方向力**。

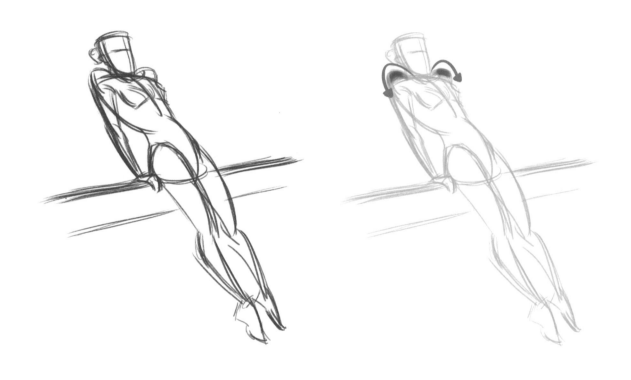

　　我們可以看到有很強的**作用力**集中在模特兒用來支撐全身重量的右腿上。因此我使用較深的**方向力線**來顯示這一點。

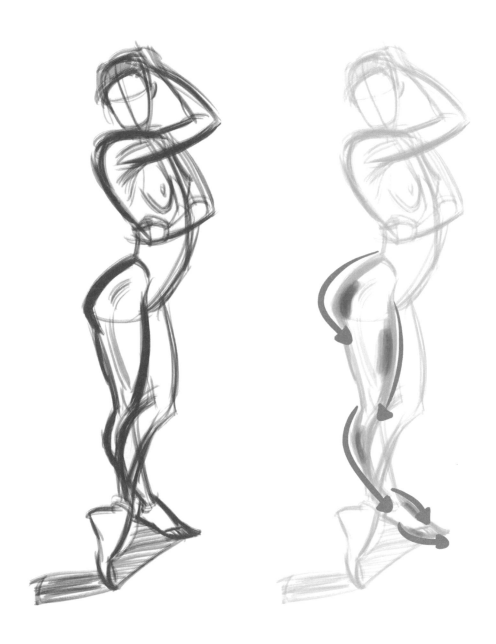

我在這個舞者的右腿部分畫出更深更清晰的
線條，以展現出右腿為支撐整個身體所產生的
力量。 注意**作用力**集中的區域。

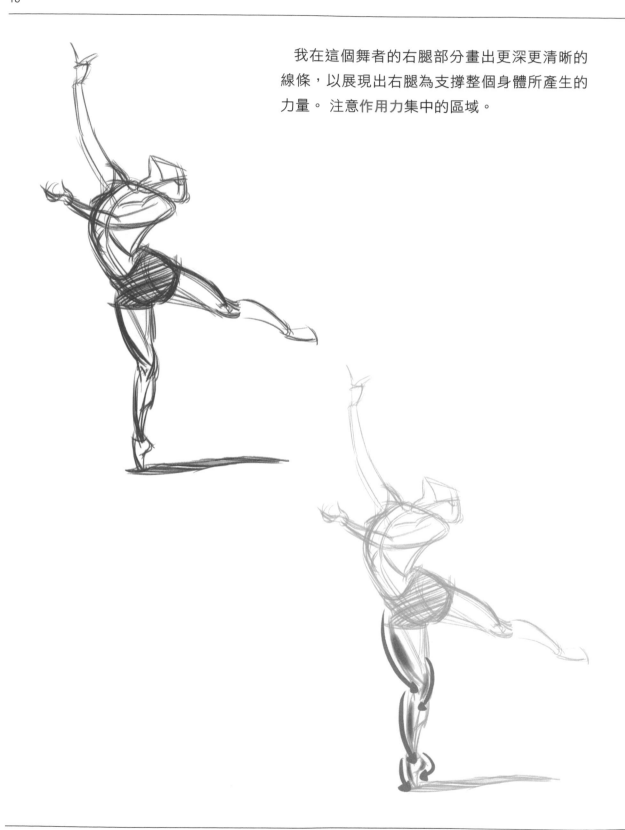

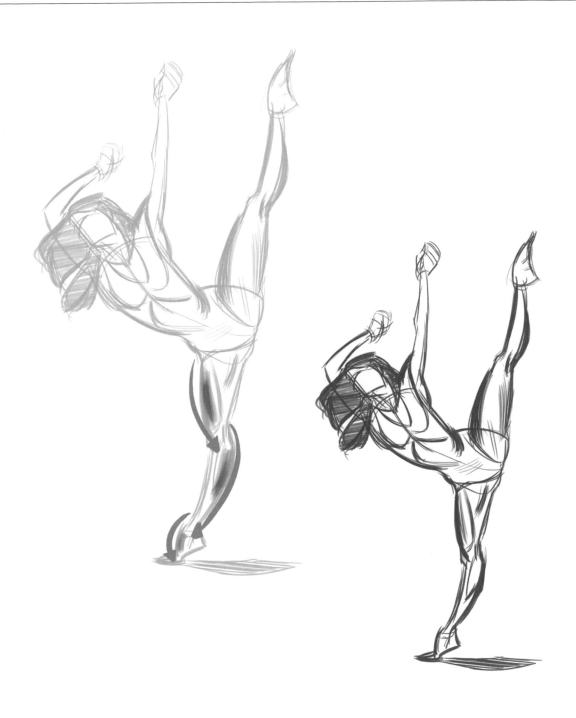

請注意作用力集中的區域，這展示出運動員運
用在右腿的支撐力。

　　我在這位運動員的手臂上畫出強大的**作用力**，來強調他攀爬繩索時所使用的能量和力道。

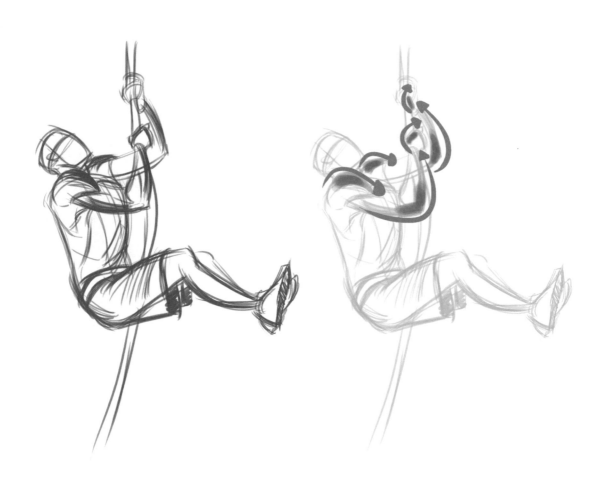

　　我喜歡這位舞者集中在左手臂的力量，它壓在地板上並支撐著她的上半身、頭部和右手臂的重量。注意**作用力**和**方向力**集中的區域。

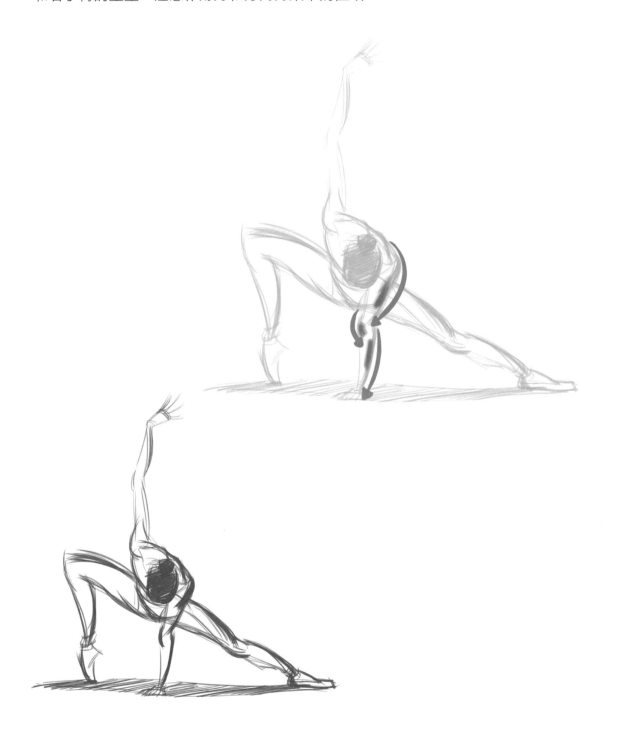

這個人物的手臂承受著瘋狂的張力，將他整個身體維持在這個位置。看看其中所有的**作用力**。

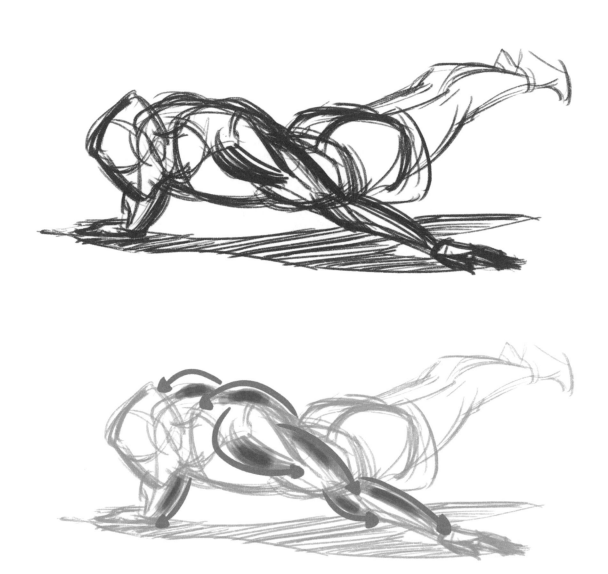

　　在畫這個動作時，讓我感到興奮的是模特兒為了將身體維持在這個姿勢所灌注的所有能量和力道。請注意在她手臂、腹部和臀大肌上的**作用力**。

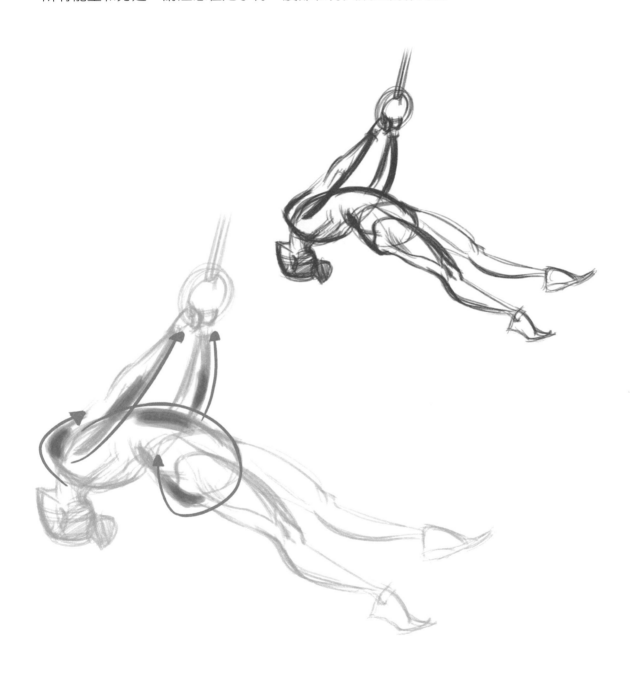

她的雙腿承受著很大的壓力，因為它們支撐著所有的重量。 觀察其中的**作用力**。

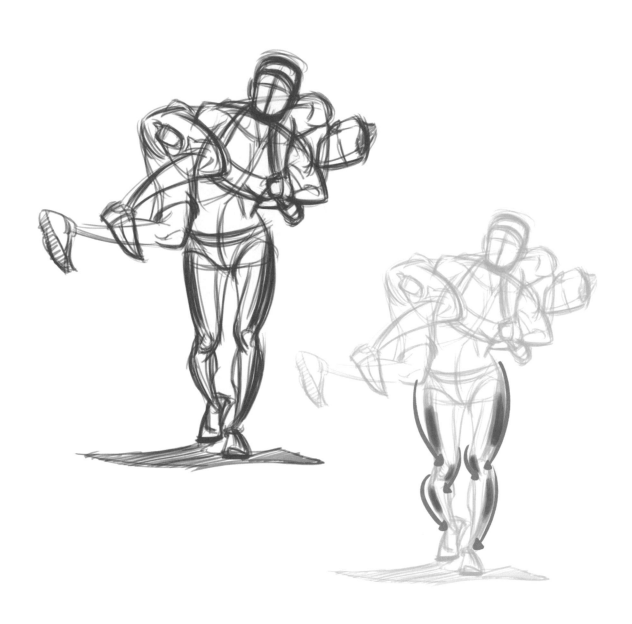

　　想像你自己也處於這個姿勢，試著感受要保持這個姿勢幾秒鐘所需要的所有努力。
作用力集中的區域顯示出你會感覺到肌肉最緊繃的位置。

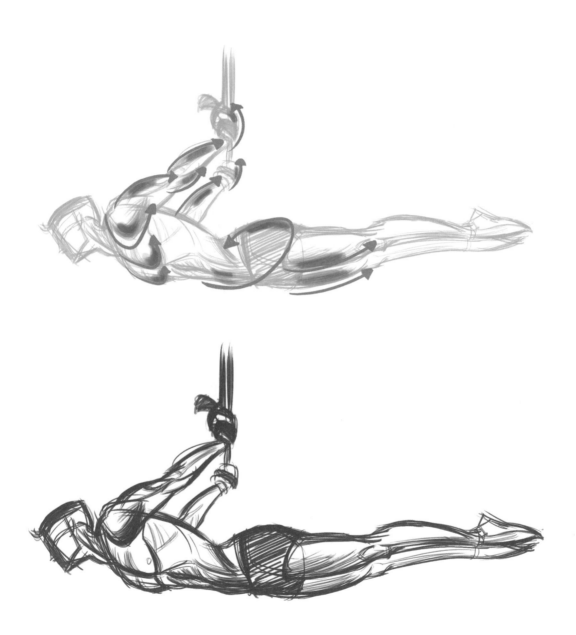

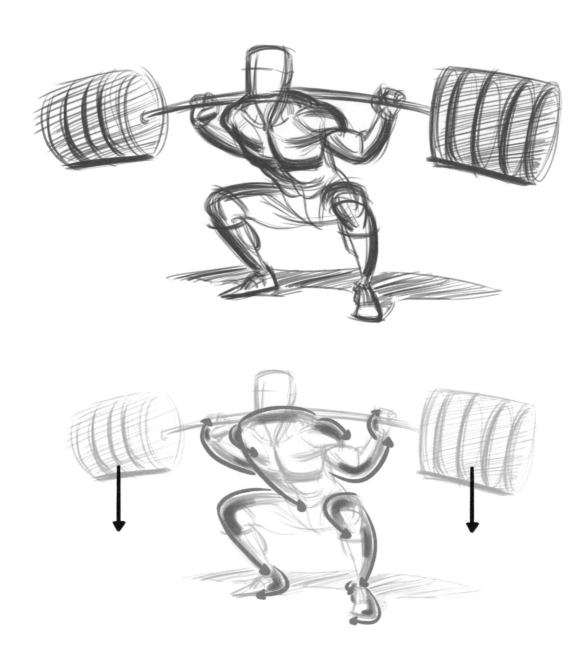

　我運用**作用力**來捕捉這位運動員為了舉起強大重量而施展
於全身的力量。 我還誇張地畫出槓鈴的彎曲度，並在槓片
底部添加了較深的線條以強調**重力**的下拉。

導引邊

　　導引邊指的是引導動作方向的身體邊緣。你會發現這是**作用力**最多的地方。導引邊也是繪圖時的最佳下筆起點。

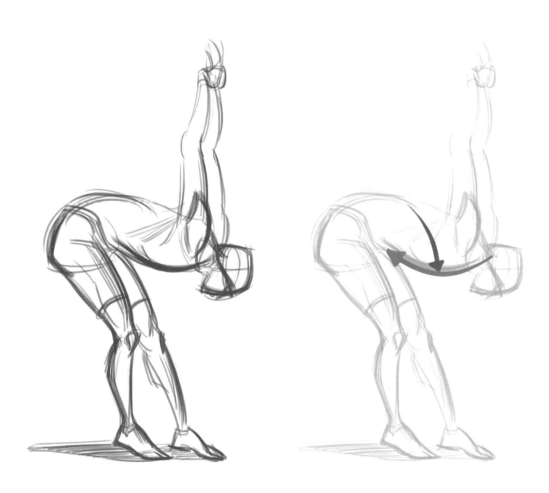

畫這幅畫時，我的下筆起點是那股從她的背部推入左肩的**方向力**，同時也是這個動作的**導引邊**。

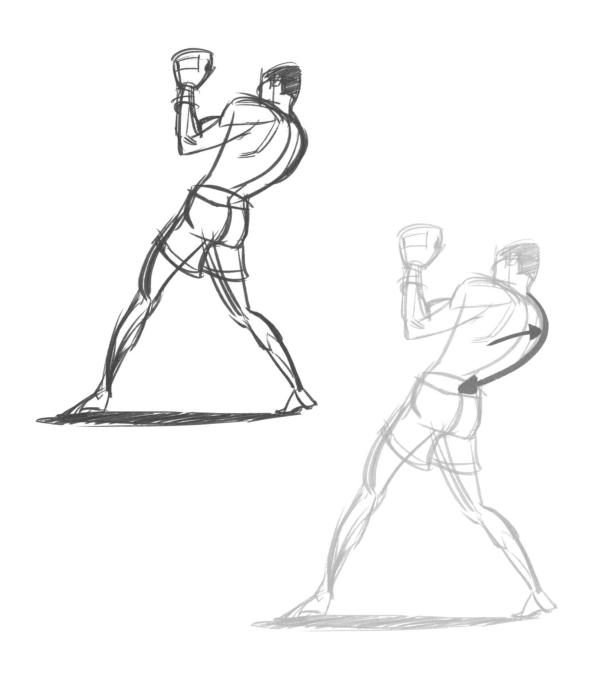

　　在這個動作中，導引邊是拳擊手那向右傾斜的背部。也是
這幅畫中我會畫出的第一個方向力。

導引邊會清楚地顯示身體移動的方向。

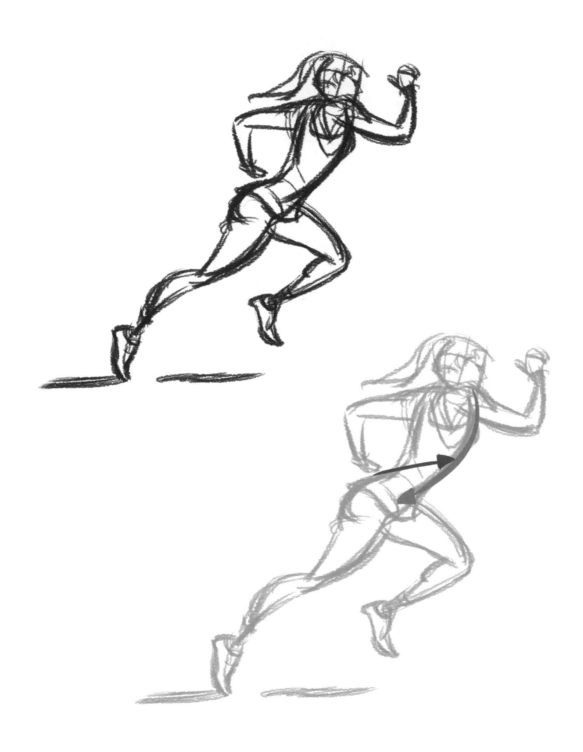

在下面的動作中，導引邊位於體操運動員的右臀部。

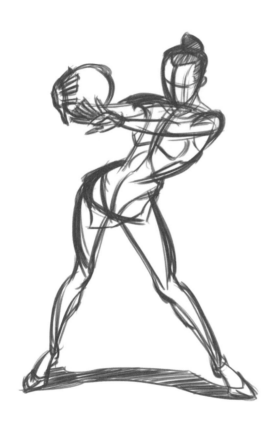
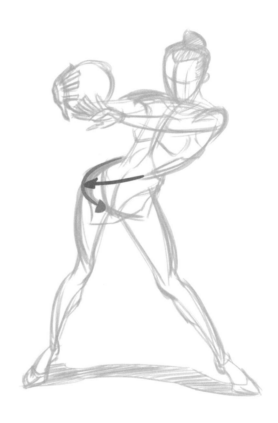

　　畫這位舞者時，我首先畫出在她胸腔的清晰導引邊。我在這個部位使用較粗的線條來表現推動她前進的大量作用力。

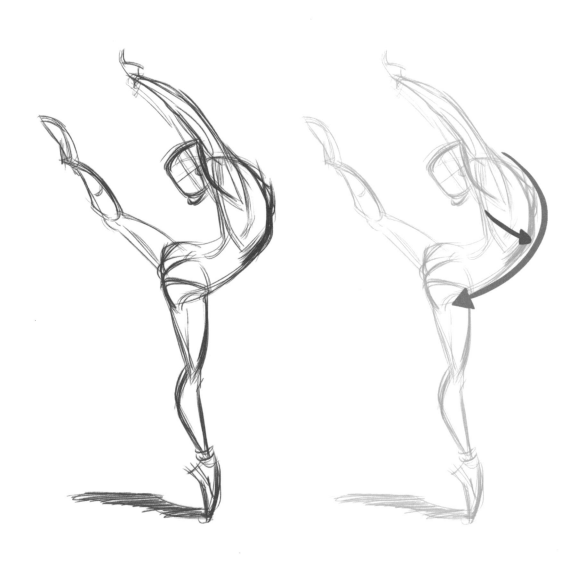

這位運動員左肩的導引邊清楚地顯示出她的運動方向。 我在這個部位使用較粗的線條來呈現這一點。

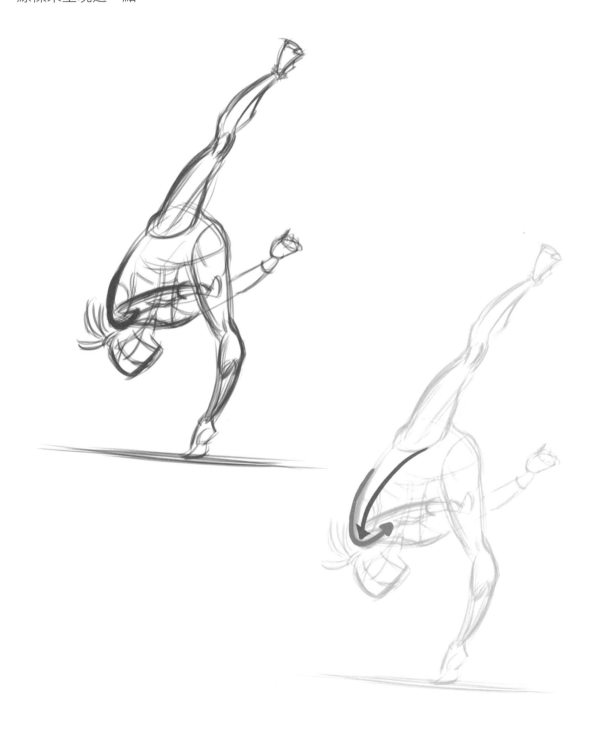

在這組動作研究中，請注意觀察導引邊是如何從武術家的左肩轉移到右肘。

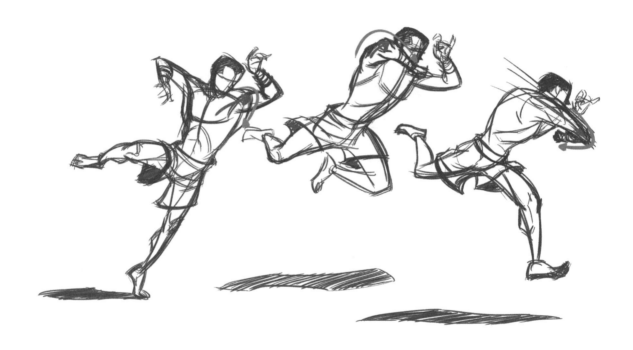

在進行動作研究時，請特別注意每一幀動作中的導引邊。

律動的路徑

一股方向力只有可能〔1〕轉變為作用力、〔2〕**繼續下去**或〔3〕**分裂**。 方向力永遠不會在人體的一側**跳著**行進！

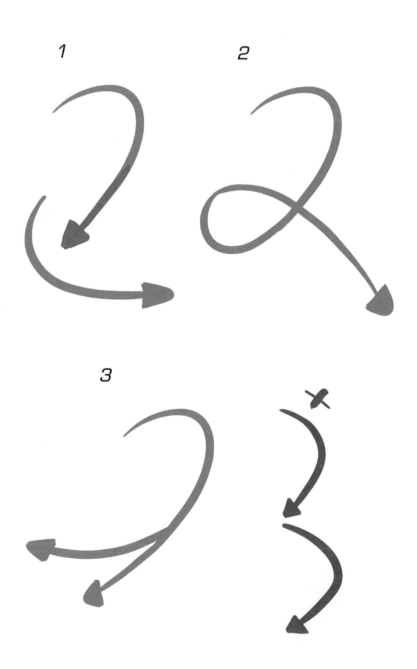

請記住，單一的一股方向力會呈現出「C」型曲線，而不是「S」型曲線。

要畫出「S」型曲線，你需要兩股具有作用關係的方向力。 這就稱作律動。

　　概括地說，一個線條或一個概念等於一個**方向力**〔1〕。而**兩個**方向力則會創造出**一個**律動〔2〕。

1

2

下圖 1 中有一個律動，圖 2 有兩個律動，圖 3 則有四個律動。

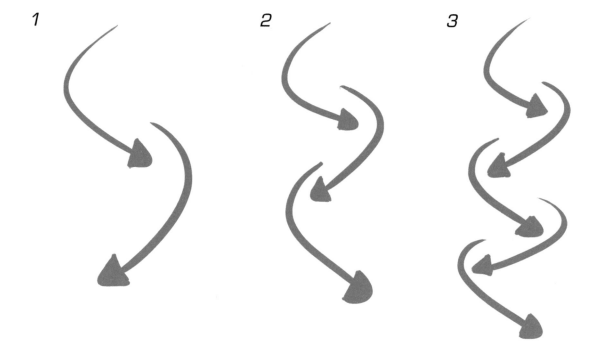

　　律動有助於保持整個身體的平衡，與**重力**抗衡。而停留在身體同一側向下**跳躍**的
線條則無法創造出平衡。

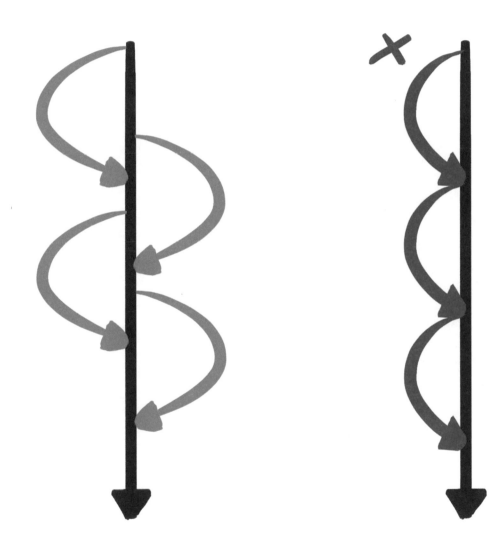

　　身體中這種從左到右的能量相互作用關係也被稱為**律動的路徑**，是以一種更平面的方式來理解身體流動的平衡。

　　觀察並練習畫出實際產生的**方向力**。方向力的曲度多大？每條曲線的頂點在哪裡？要注意避免畫出**過於相似的曲線**。

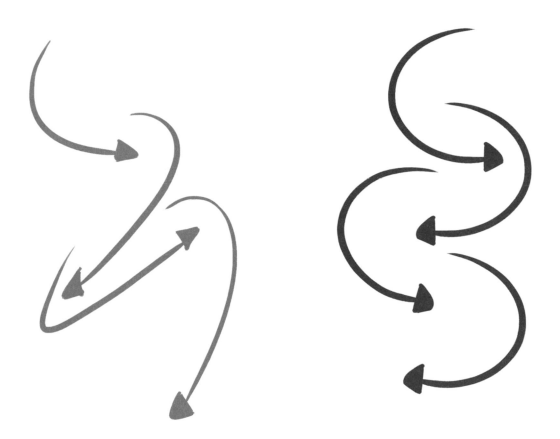

人體軀幹會根據動作而呈現**「S」型曲線**〔1〕或 **「C」型曲線**〔2〕。觀察這兩種運作功能中的方向力。

在這個姿勢中，身體軀幹的方向力形成一條清晰的「S」型曲線。

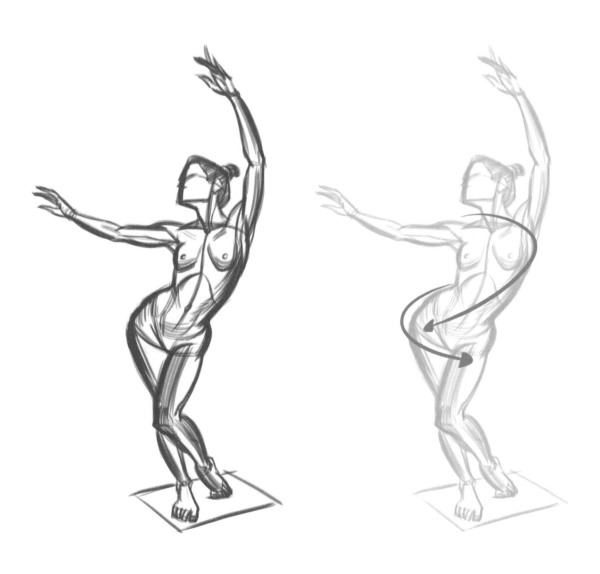

在這幅圖畫中，我特別著重於由模特兒胸腔和骨盆的方向力所產生的清晰「S」型曲線。

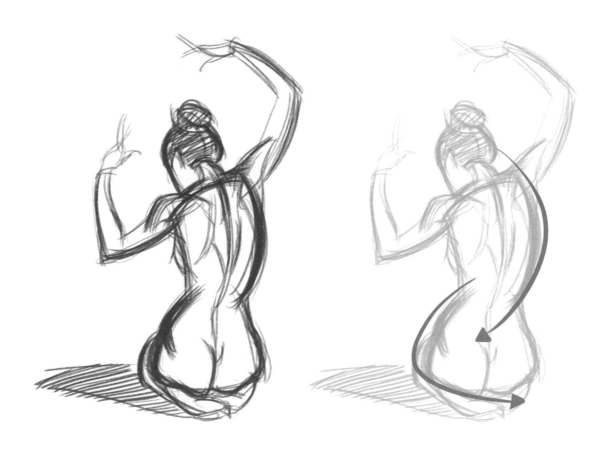

當軀幹彎曲時，它的方向力呈現出一條清晰的「C」型曲線。

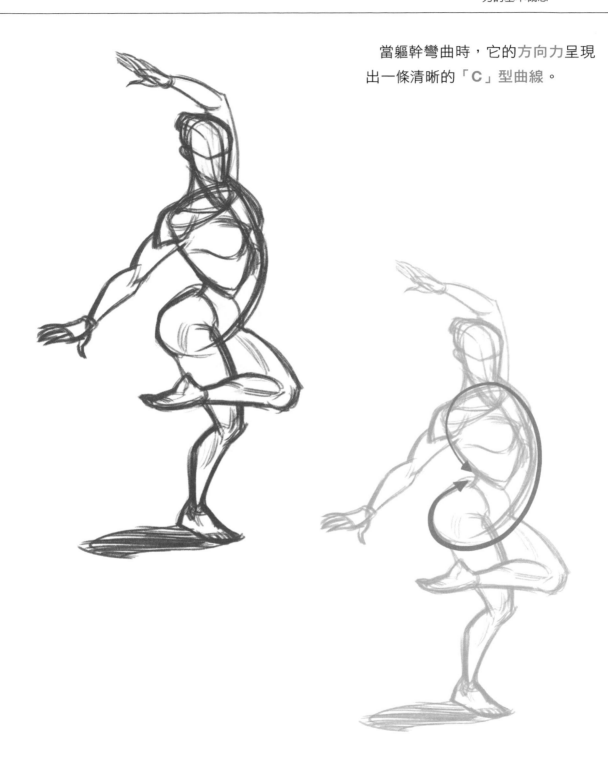

這是另一個例子，看看模特兒彎曲軀幹的**方向力**如何形成一條清晰的「C」型曲線。

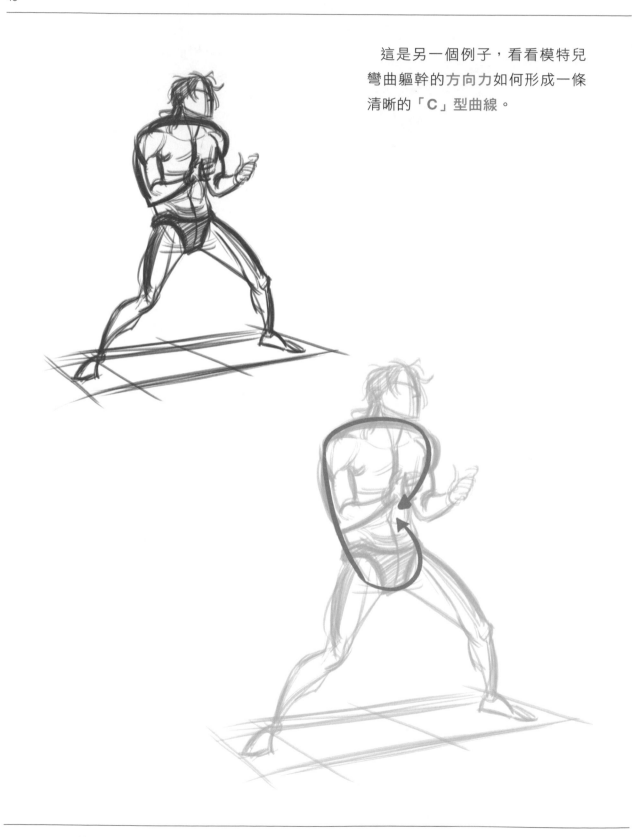

　　無論軀幹的動作如何，將圍繞著它頂部和底部的**方向力**畫出來可以使整個軀幹完整的呈現出來。這為接下來畫出四肢提供了良好的基礎。

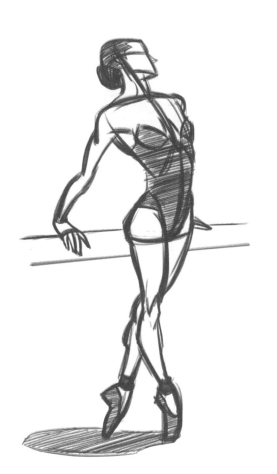
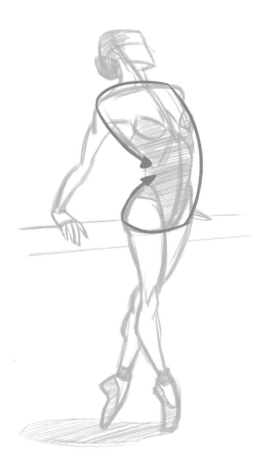

現在我們要從軀幹的**方向力**中跨出第一步，透過**律動**將軀幹與身體的其餘部位作連接。

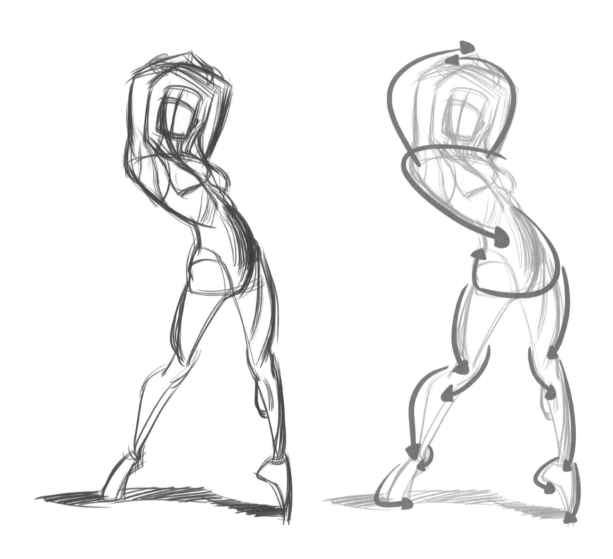

　　對我而言，限時作畫練習並不是在測驗我能畫得多快，而是要練習**層級**的概念。
層級表示的是重要性。什麼是這個動作背後的概念？我應該先從哪兒下筆來傳達這
個概念？

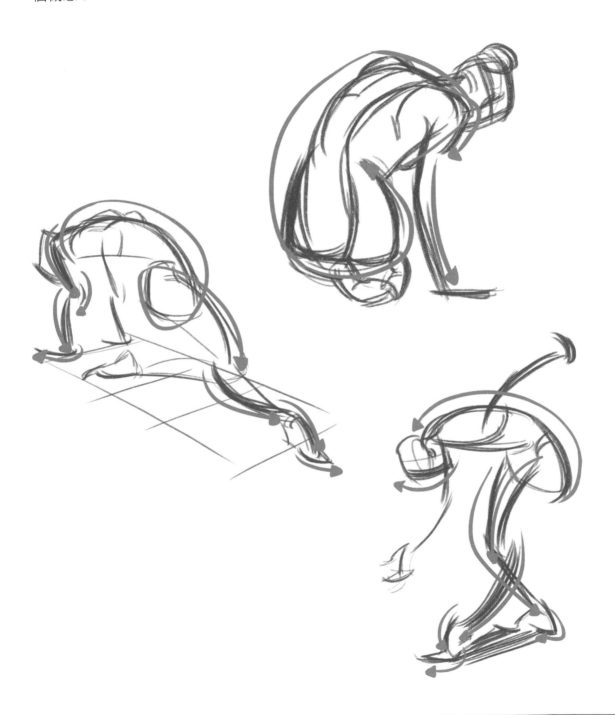

　　一分鐘速寫練習能夠幫助較為緊繃的畫者放鬆。運用律動的概念畫完整個人體，捕捉動作。

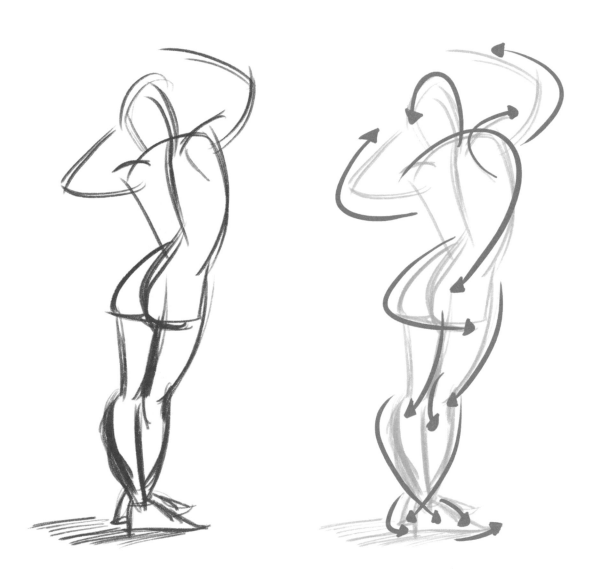

　　這幅圖也是用一分鐘完成的。我畫出**方向力**以及方向力如何透過身體鋪陳出一條律動的路徑。

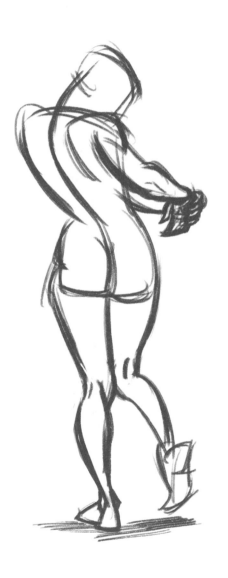
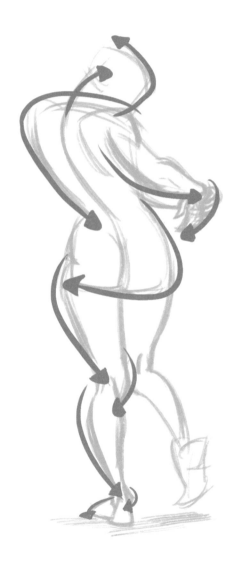

　　兩股或更多股具有作用關係的**方向力**會形成**律動**。律動使得整個身體在**重力**作用下仍然能夠保持平衡。

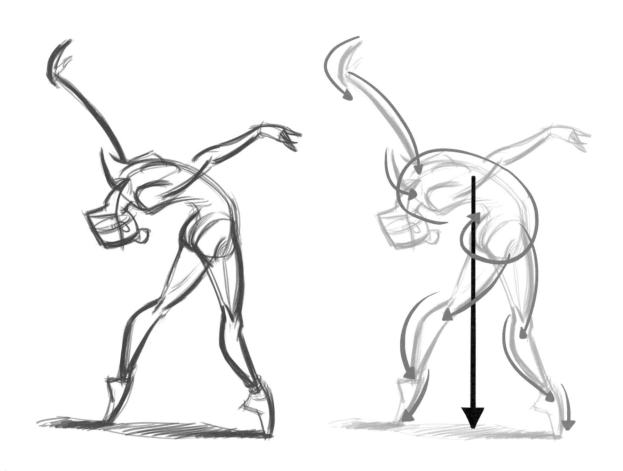

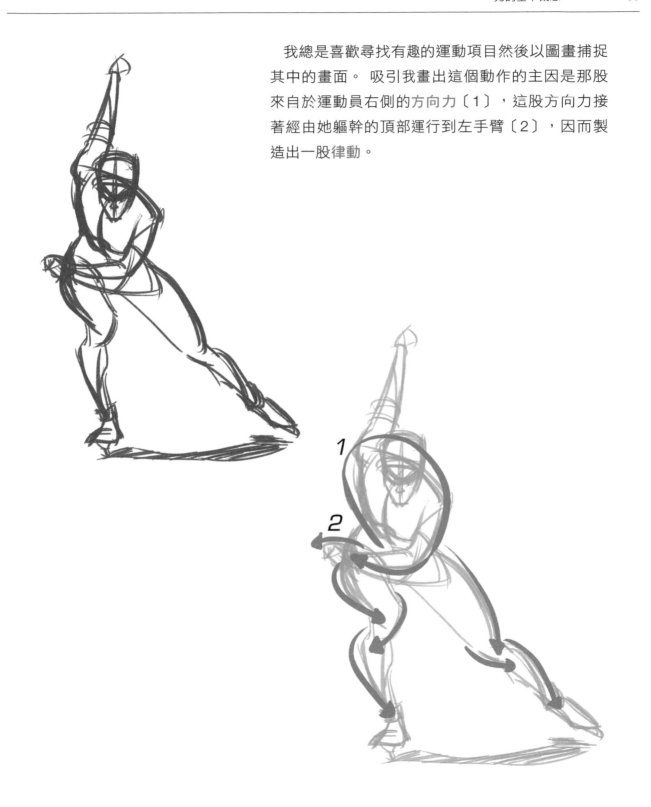

我總是喜歡尋找有趣的運動項目然後以圖畫捕捉其中的畫面。 吸引我畫出這個動作的主因是那股來自於運動員右側的方向力〔1〕，這股方向力接著經由她軀幹的頂部運行到左手臂〔2〕，因而製造出一股律動。

　　看看這股由**方向力**製造出的**律動**，從她的背部越過右肩〔1〕再經由她的上臂向我
們射來〔2〕接著通往手部並逐漸消散〔3〕。

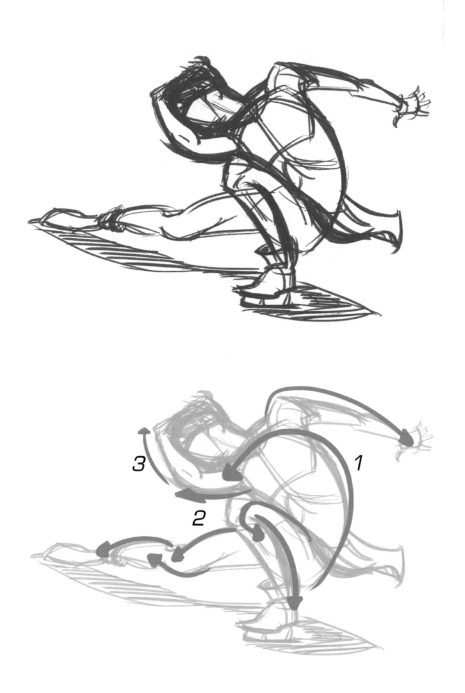

　　我喜歡這位運動員軀幹的**強烈彎曲**〔1〕與他雙腿的**筆直**形成鮮明對比。注意他的雙腿仍保有**律動**！

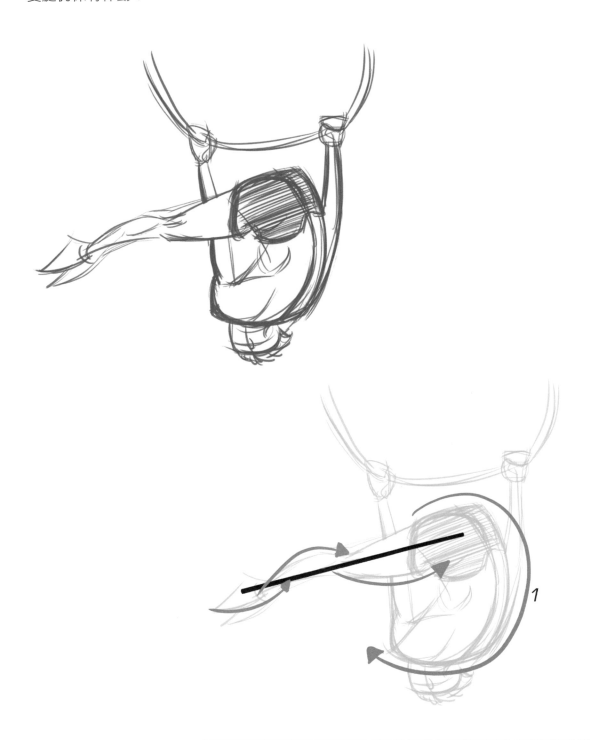

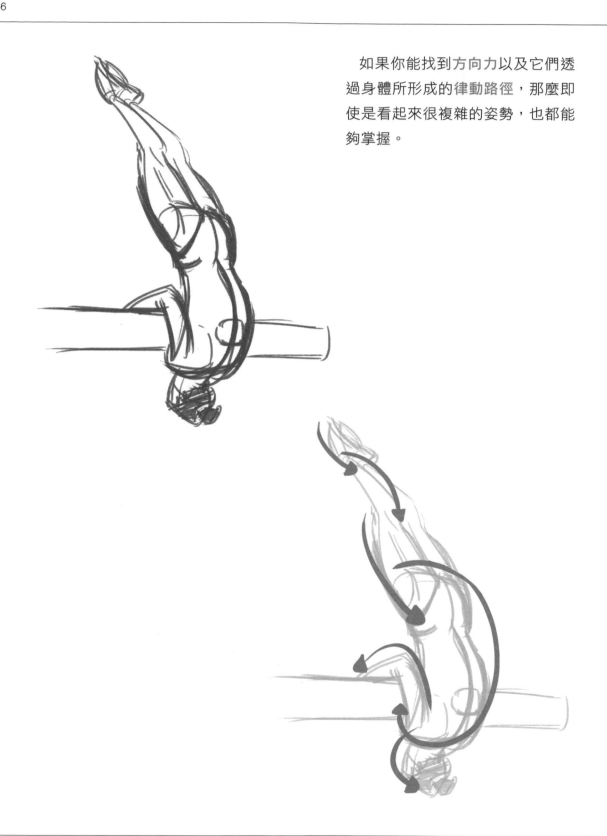

如果你能找到方向力以及它們透過身體所形成的律動路徑，那麼即使是看起來很複雜的姿勢，也都能夠掌握。

　　注意方向力是如何從這個溜冰選手的脊椎流向頸部和頭部的。　如果你沒有捕捉到這股律動，最終頭部和頸部很可能會看起來像是與身體脫節。

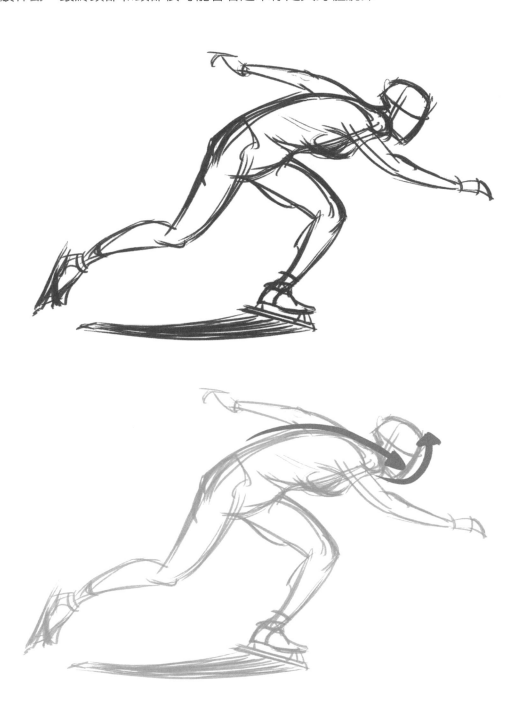

再一次，觀察這位模特兒的脊椎和臉部之間的律動。

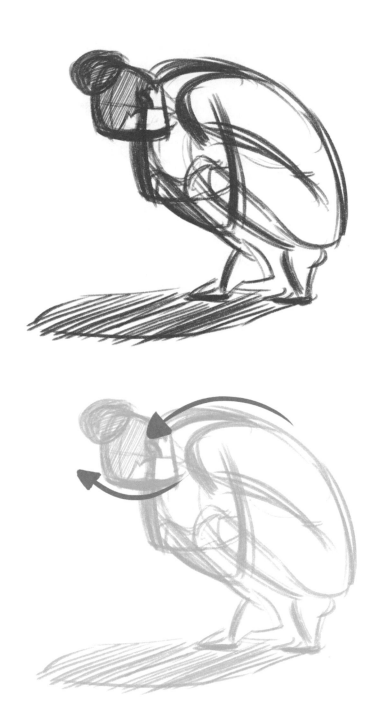

看看由胸鎖乳突肌所製造的頸部**方向力**〔1〕。 它與上半身形成**律動**，能幫助我們畫出頭部的連接。

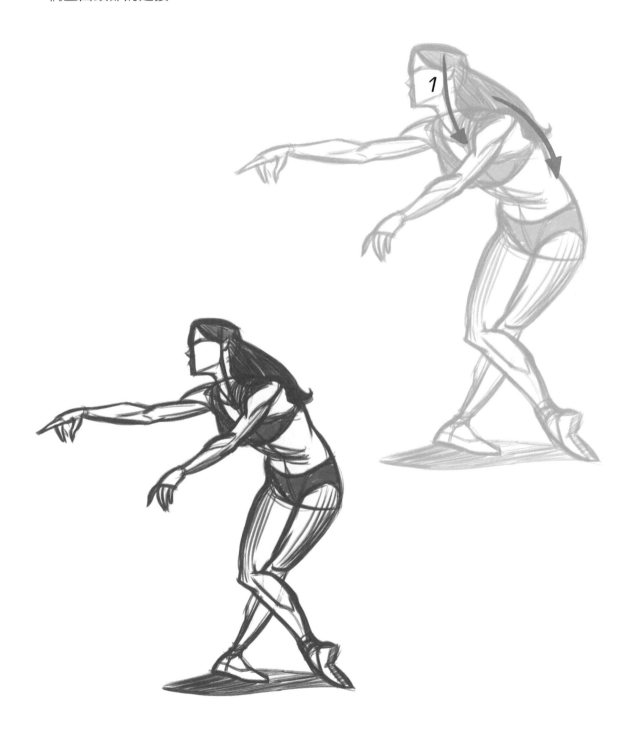

　　我們可以很清楚地在這位健美運動員的手臂上看到，上臂的**方向力**是由肱三頭肌而**不是肱二頭肌**所產生的。觀察肱三頭肌的曲線與肱二頭肌相比有多大。 無論是肌肉發達還是瘦弱的手臂，這樣的**方向力**都維持不變。

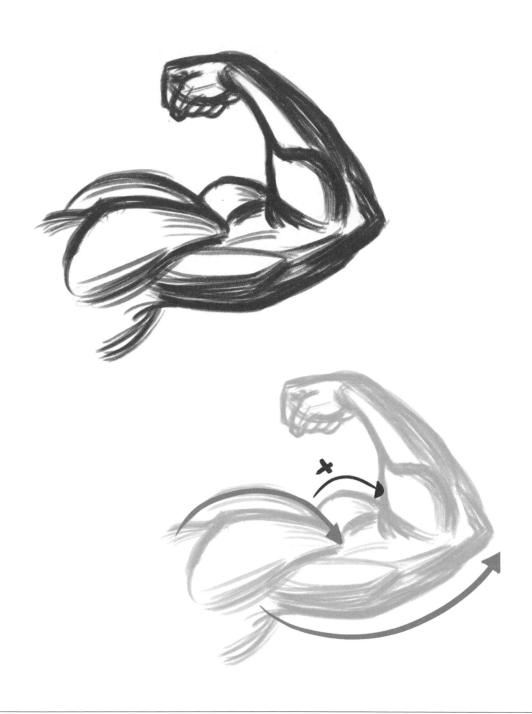

　　下圖所畫的是朝向身體旋轉的手臂。你可以看到手臂的旋轉形成**一股**〔1〕簡單的**方向力**曲線。 注意避免畫出**不協調的律動**。

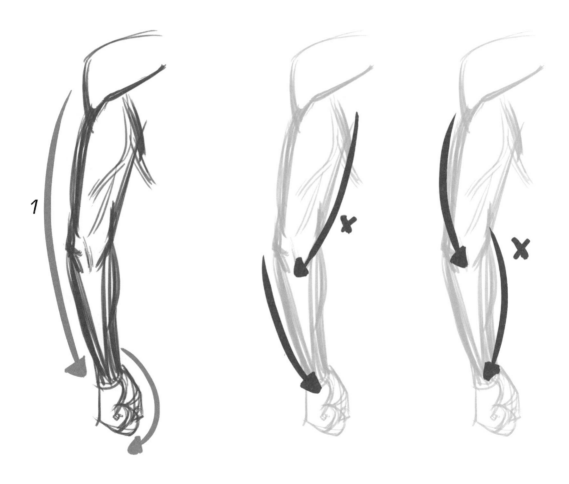

　　下圖所畫的則是向外旋轉的手臂。 同樣地，我們可以看到手臂形成**一股**〔1〕簡單的**方向力**。也一樣要避免畫出**不協調的律動**。

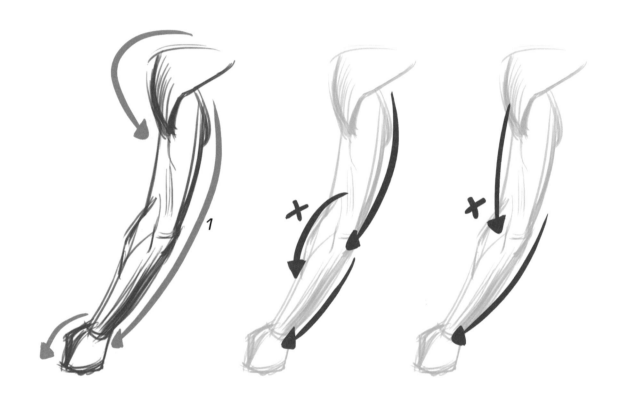

當手臂在肘關節處**過度伸展**時，方向力會從一股〔1〕轉為**三股**〔1，2，3〕。

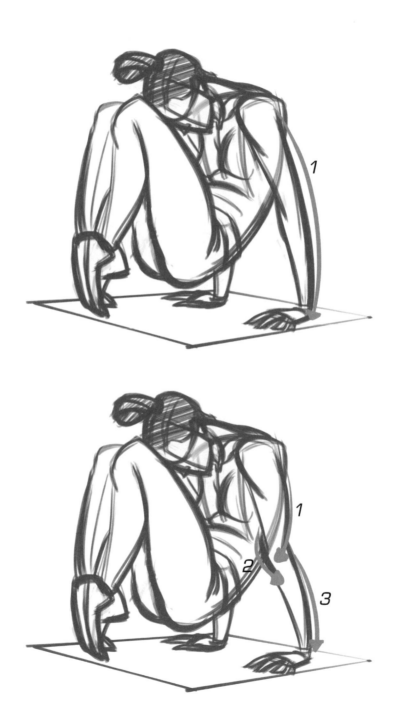

在這組動作研究中，請注意
觀察雙臂的簡單律動。記住我
在前幾頁中所提到的規則。

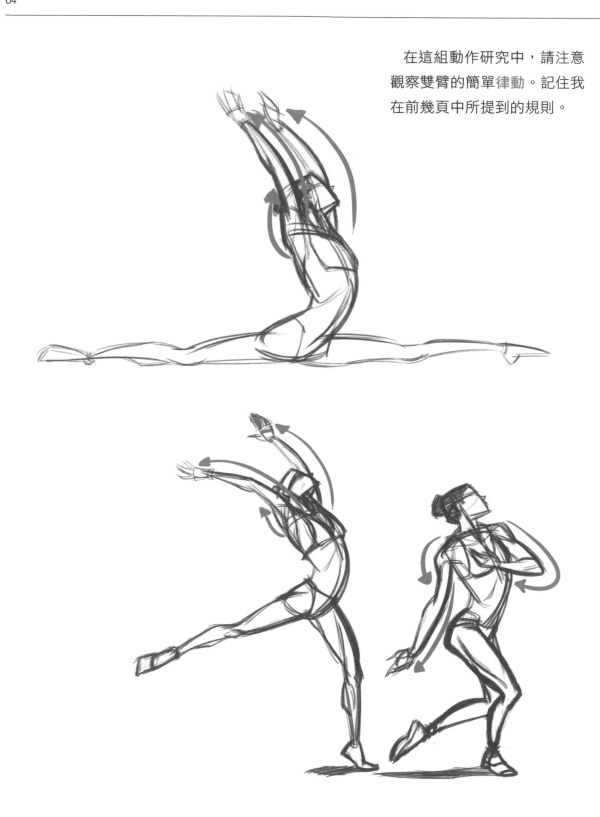

我喜歡這位運動員在舉起輪胎時雙臂所展現的力量感，並藉由畫出作用力來捕捉這一點。請注意雙臂上各自不同的功能性，經由律動被清楚地呈現出來。

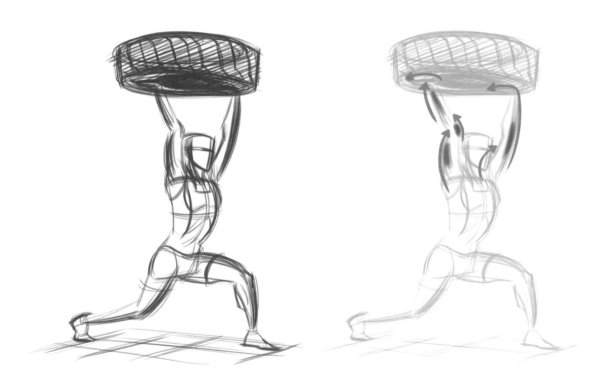

　　觀察方向力如何從前臂〔1〕，圍繞過手掌〔2〕來到手指〔3〕。這會創造出兩股律動。

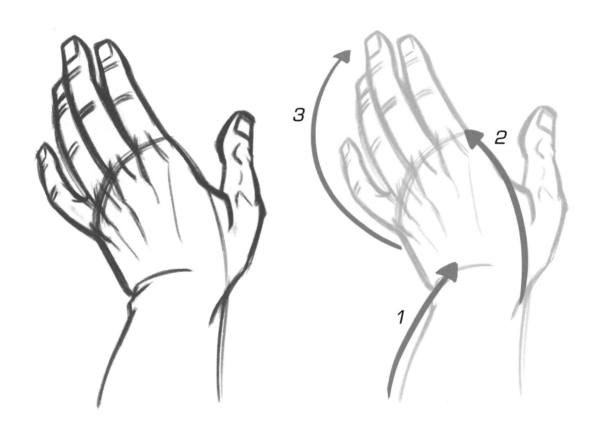

這張圖畫中的前臂和手部產生出一股**方向力**〔1〕。 注意手指的**律動**。

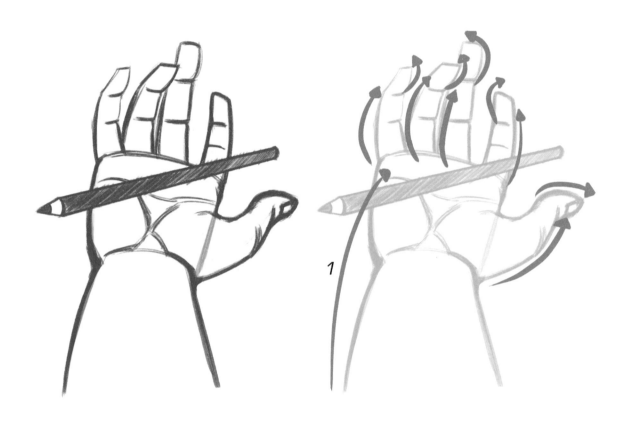

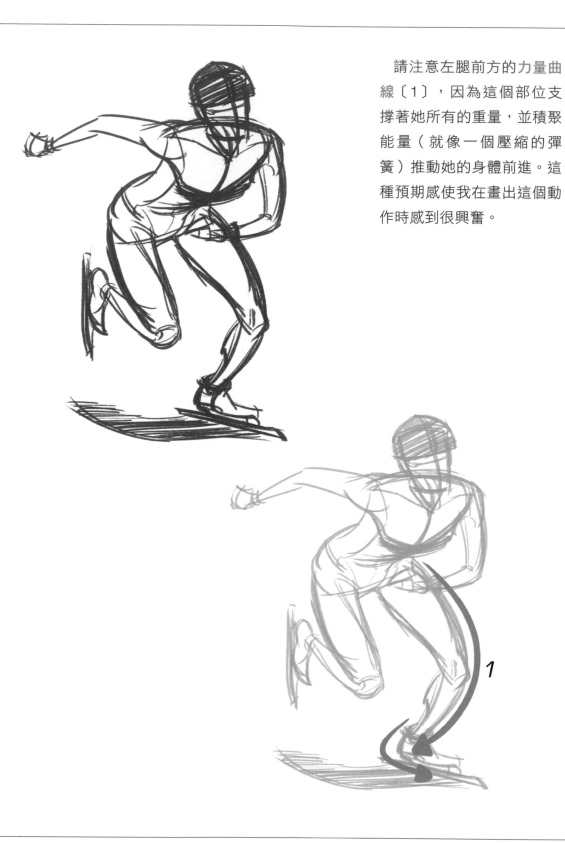

請注意左腿前方的力量曲線〔1〕，因為這個部位支撐著她所有的重量，並積聚能量（就像一個壓縮的彈簧）推動她的身體前進。這種預期感使我在畫出這個動作時感到很興奮。

請記住，在兩個關節之間只存在著一股方向力。

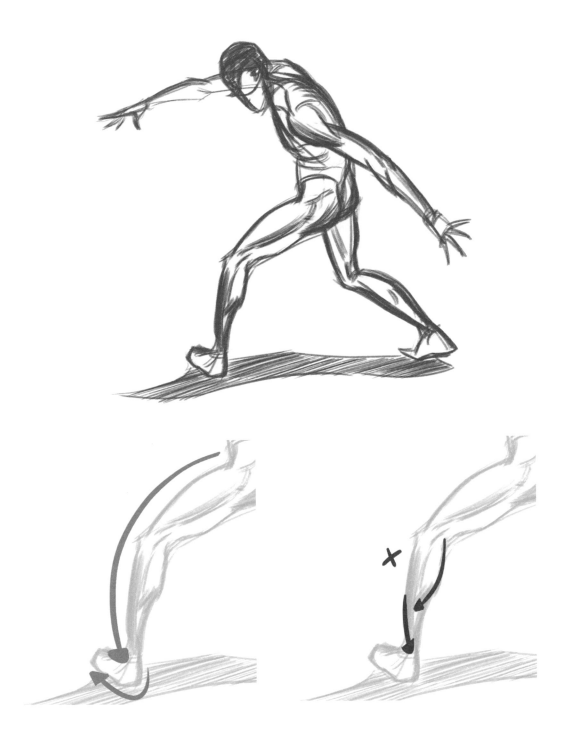

這位橄欖球運動員的**左腿將他彈向空中**，而他的右腿則像一根金屬棒一樣彎曲，準備在落地後承受重量。注意律動。

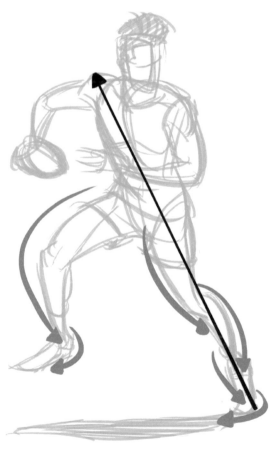

這位運動員彎曲的左腿形成一條**力量曲線**〔1〕，與踢出的右腿所展現的**律動**形成對比。

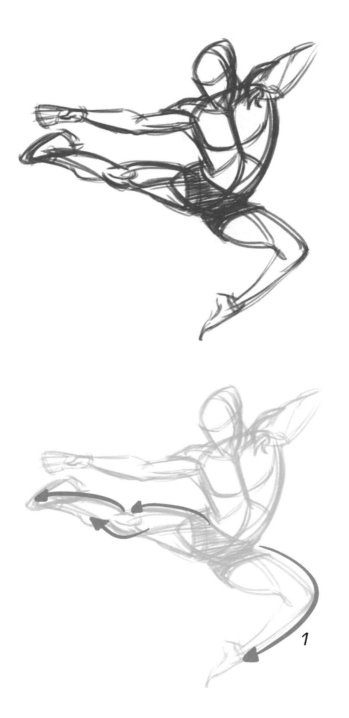

　　觀察橄欖球運動員的雙腿呈現出各自不同的律動，這是因為雙腿在動作中具有不同的功能性。

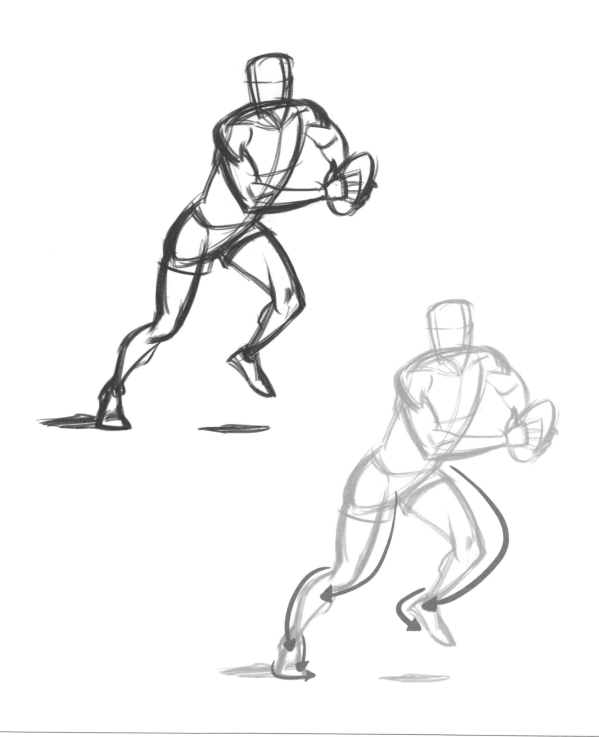

在這幅圖畫中，我運用**律動**來捕捉模特兒右腿所展現的速度感。

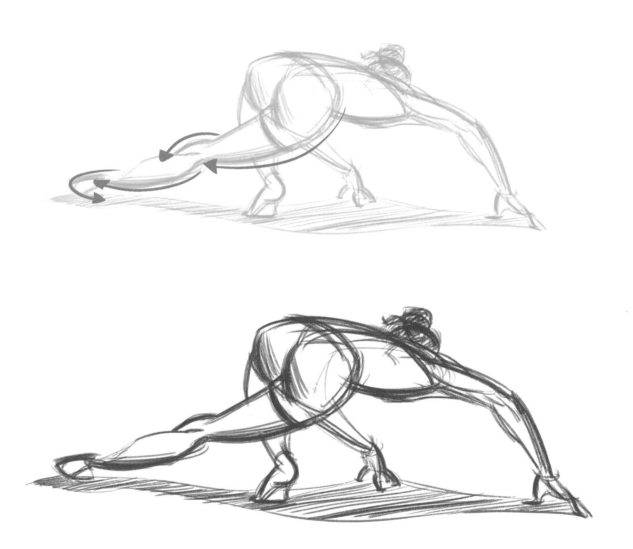

觀察這位體操選手負重腿上的律動和作用力。

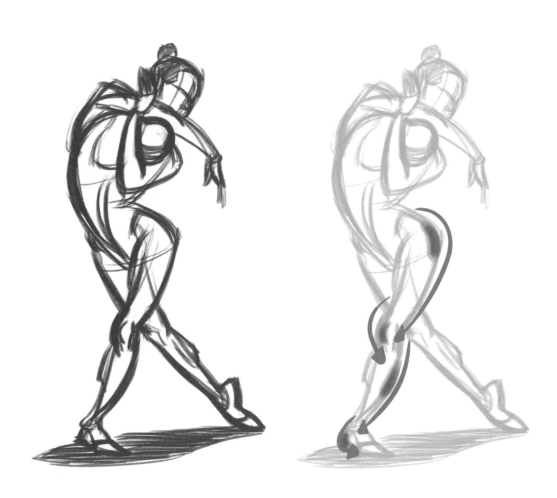

　　我特意強調這位體操選手大腿肌肉的粗壯發達，並且在左腿作額外處理以顯示它支撐了選手全身的體重。注意律動和作用力。

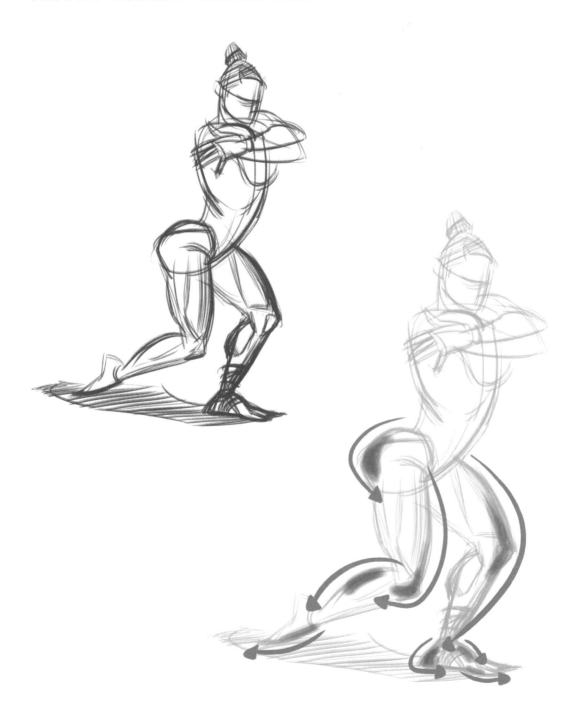

腳部的**律動**可幫助你了解力量的作用方式。

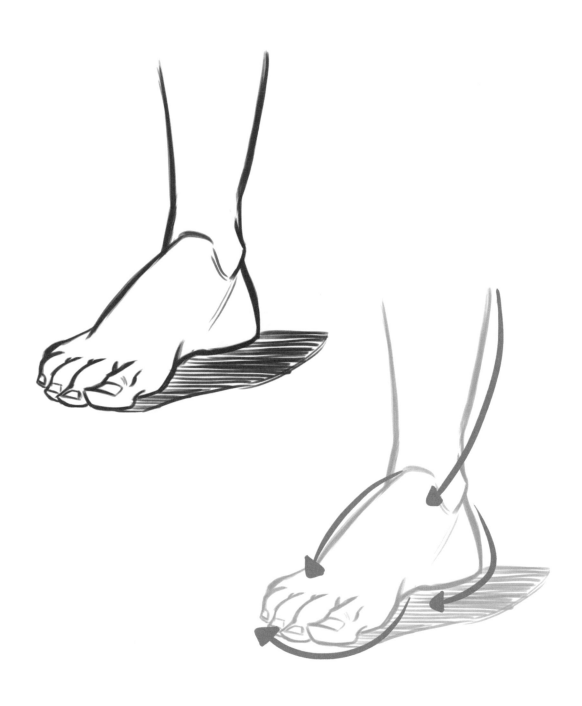

方向力在腳部形成律動感和流暢感，還使所有部位都有相互連接的感覺。

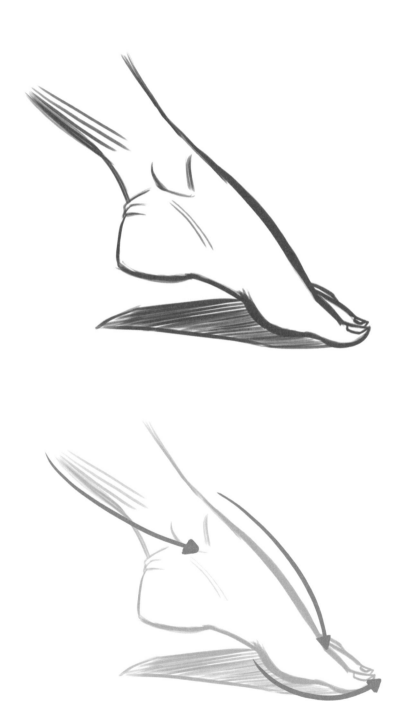

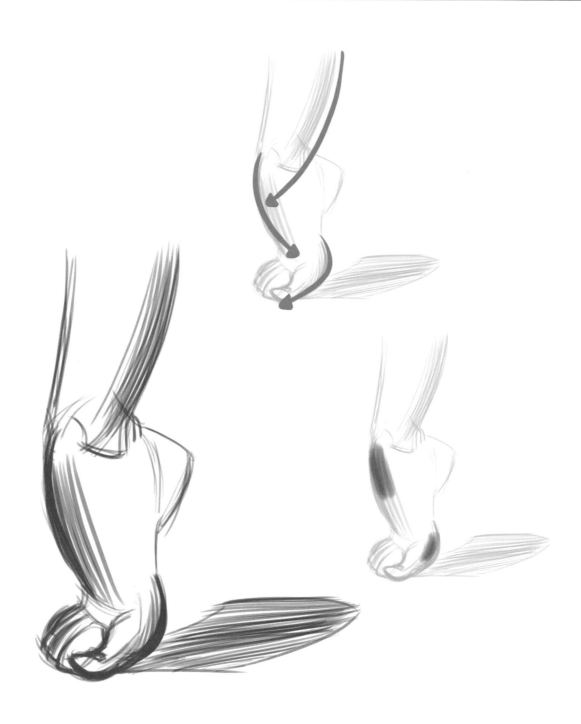

觀察**律動**和**作用力**如何使這個動作成為可能。

　　當方向力由足部上方〔1〕而來，往拇指球（ball of the foot）方向**作用**〔2〕，最後經由大拇指向外射出時〔3〕，會產生**律動**。注意**重力**作用。

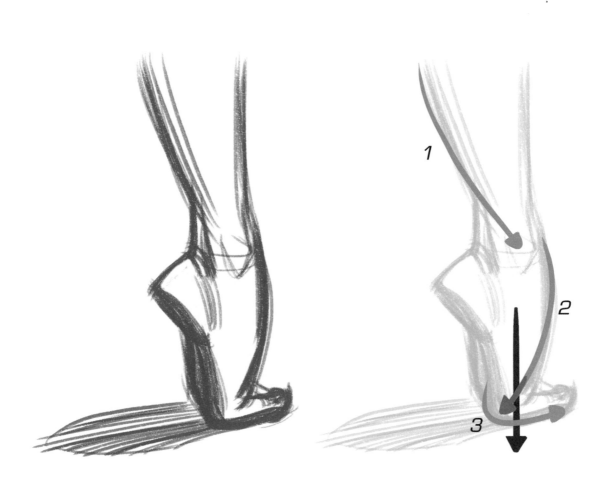

律動的雲霄飛車

律動的雲霄飛車能表現出力量如何在立體空間中穿過和圍繞人體運行，就好像遊樂園的雲霄飛車一樣。

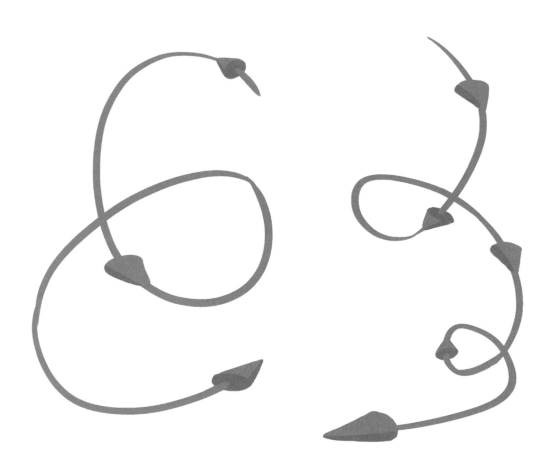

　　如果將作用在模特兒軀幹與左腿上的**方向力合併**，就無法呈現出這些部位在解剖構造上的功能。請注意我所跟隨的這股**律動**，這股律動從模特兒的背部運行到腹部，接著來到骨盆底部，再繞到髖骨上，最後進入他的左腿。

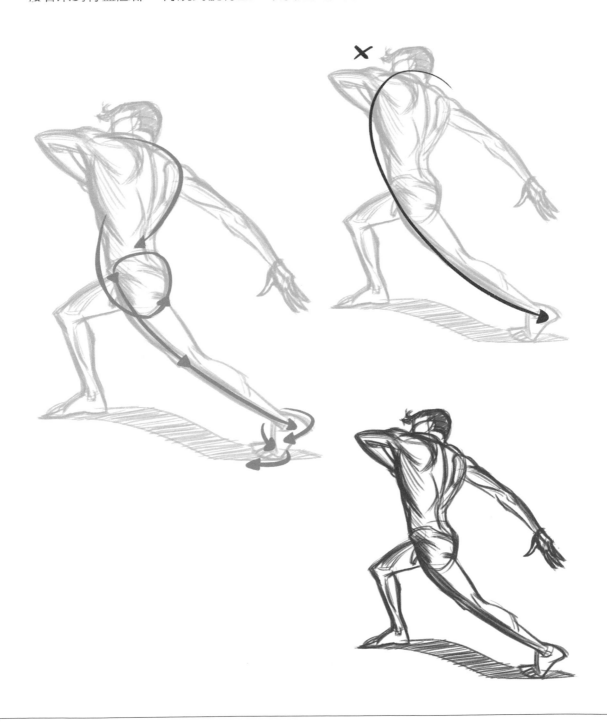

注意**方向力**是如何從這位模特兒的左手〔1〕出發,往上繞過她的軀幹〔2〕,最後從右大腿〔3〕直射而下。這創造出清晰的**律動雲霄飛車**軌跡,連結上述所有的身體部位。

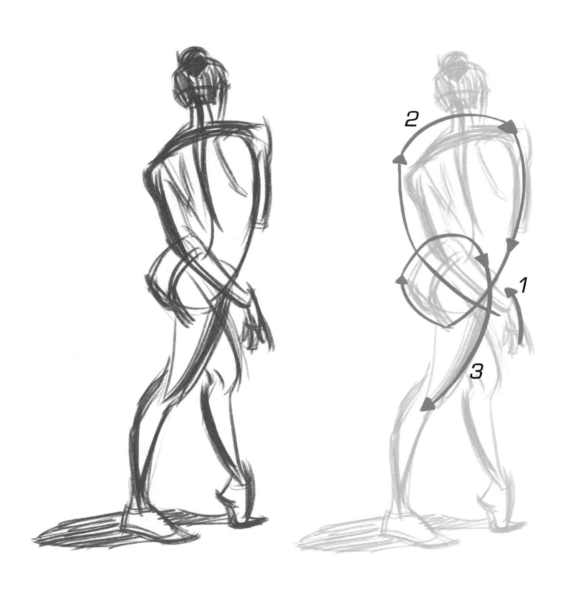

　　力量與人體的運行功能有關。我們主要在人體中尋找的，就是平衡與**重力**之間的相互作用。模特兒右腿的所在位置對於支撐後彎軀幹的重量而言非常重要。如果他將右腿從軀幹下方移開，他將失去平衡而摔倒。

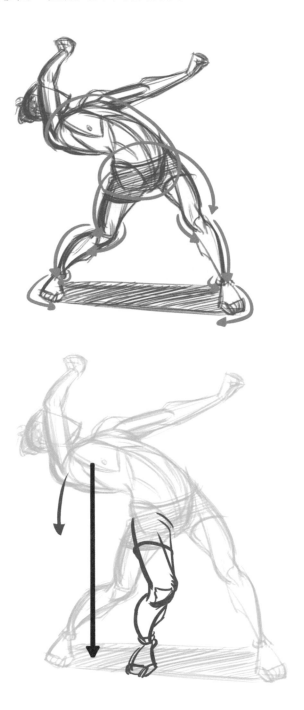

我喜歡讓這位體操選手的軀幹能做出彎曲姿勢的所有**作用力**，這也使她可以筆直抬起右腿。 方向力創造律動，有助於她在**重力**下仍能保持平衡。

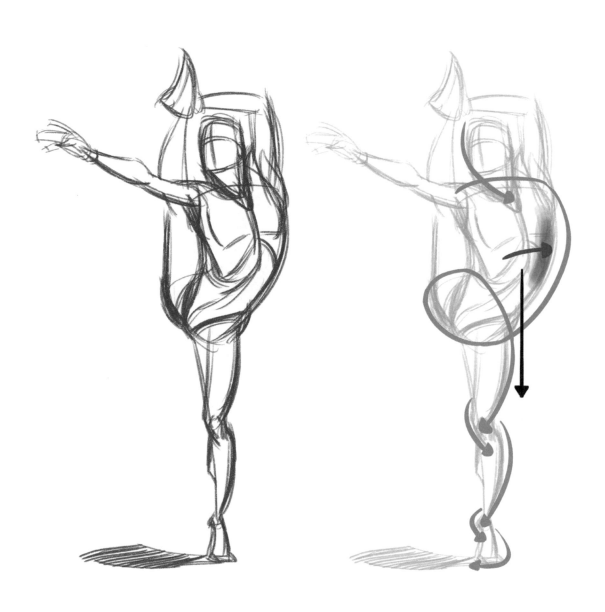

我在這位體操選手的肩膀和手臂上使用了較粗的線條，用以顯示這兩個部位正努力地支撐他的體重以抵抗**重力**。注意其中的各種**方向力**和**作用力**。

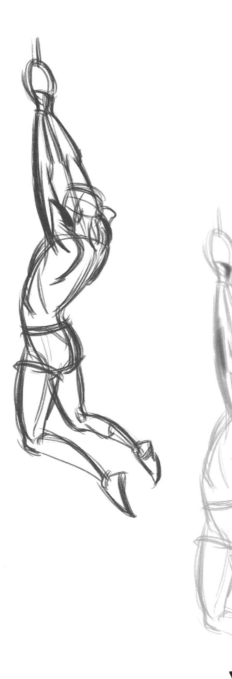
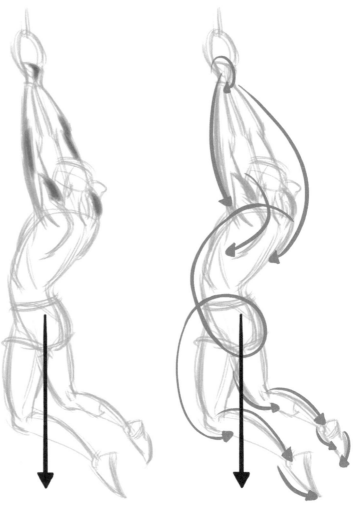

在這幅圖畫中，我畫出將模特兒的身體引導到左側的**作用力**，以及她左腿上用以支撐身體的**作用力**。請注意方向力是如何創造**律動**並幫助她在**重力**之下保持平衡。

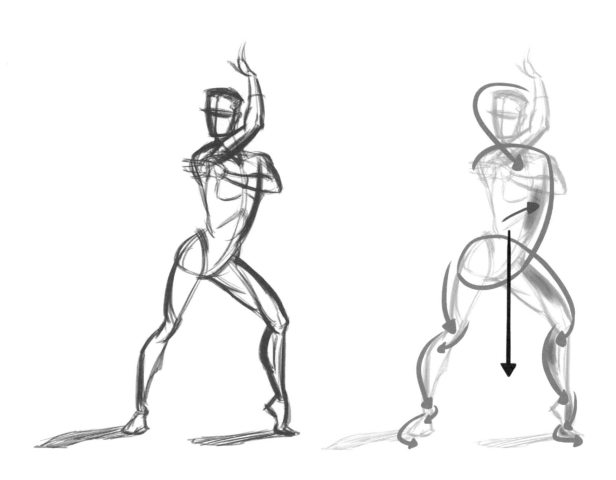

模特兒上半身強大的**作用力**為這個動作提供了明確的運動方向。

請注意所有的**方向力**都有助於她透過**律動**在**重力**之下保持平衡。

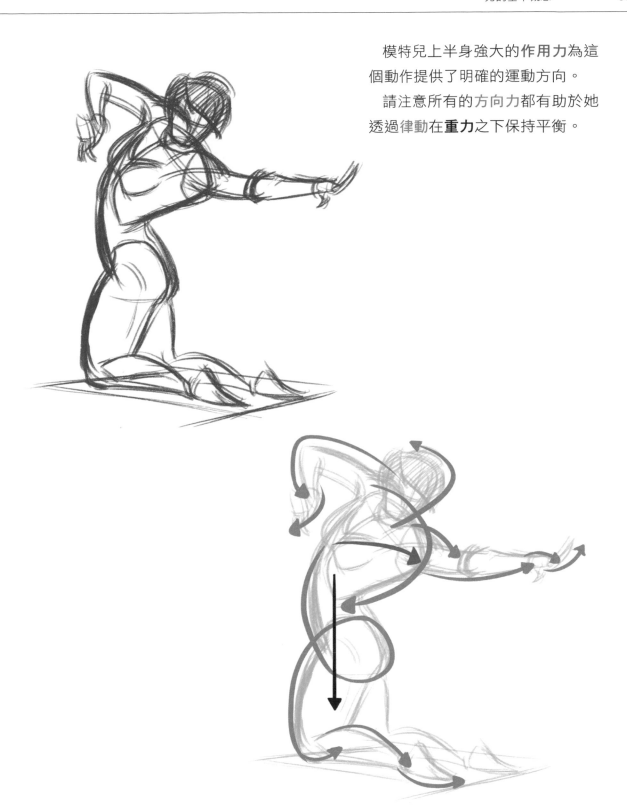

第二章

有力形體

透視

學習透視的基礎概念是畫出形體的第一步。

以下是運用**單點**、**兩點**、**三點**和**四點**透視所畫出的盒子。

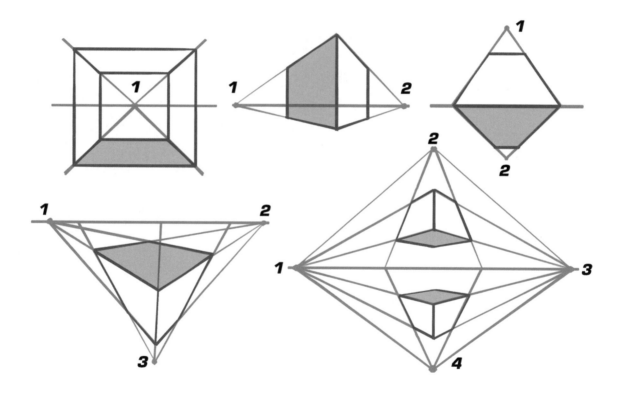

如果我們看向一個盒子的正面，就無法同時看到盒子的其他面。 這就是**假／直角透視**〔A〕。我們需要至少使用**兩點**作為參考〔B〕，才能夠看到這個盒子的其他面。

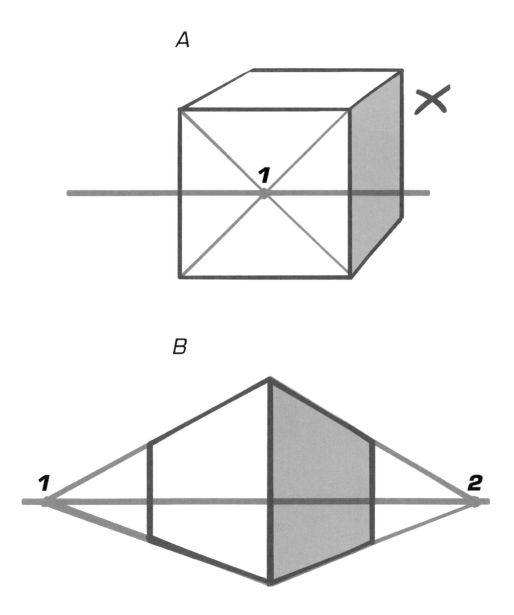

　學習在腦海中以各種透視法畫出盒子。 如果你想要畫得更好，那麼這會是必不可少的練習。

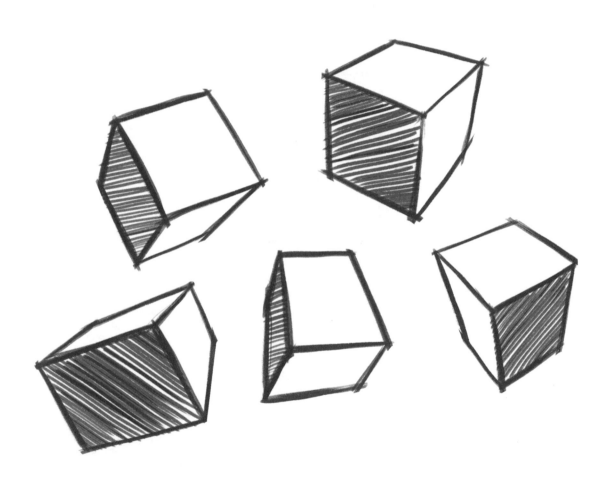

　　我們正俯視著擺出這個姿勢的模特兒，這就稱之為鳥瞰圖。我想像她在一個盒子之中，以幫助我畫出正確的三點透視。

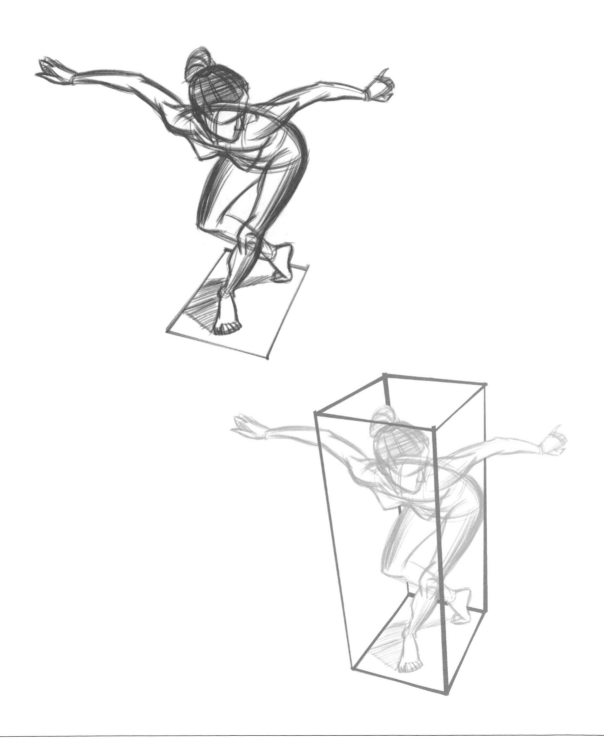

　　我採取前縮透視的角度來畫這位運動員，並且在他周圍想像了一個盒子，好幫助我看出兩點透視。

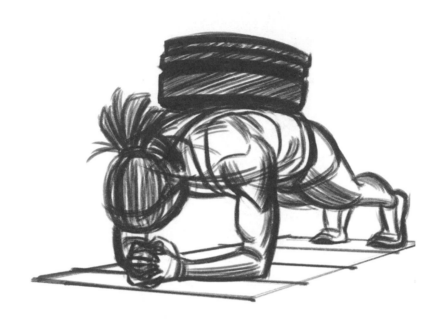

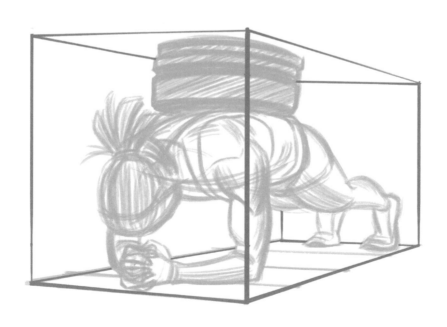

這是我們在三點透視圖中向下俯視人體的另一個例子。

我想像她站在一個盒子裡，這能幫助我在空間中將她正確地畫出來。

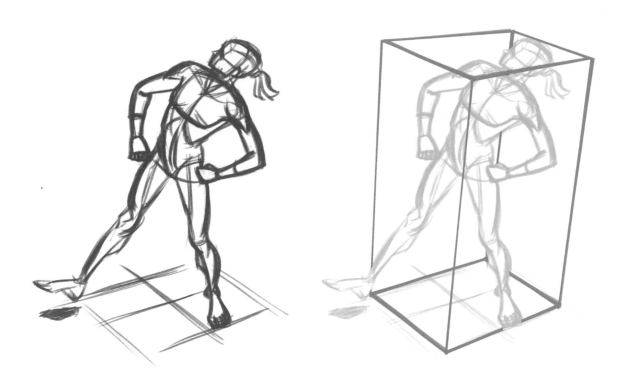

想像頭部在一個盒子中，以幫助你正確地畫出頭部結構。

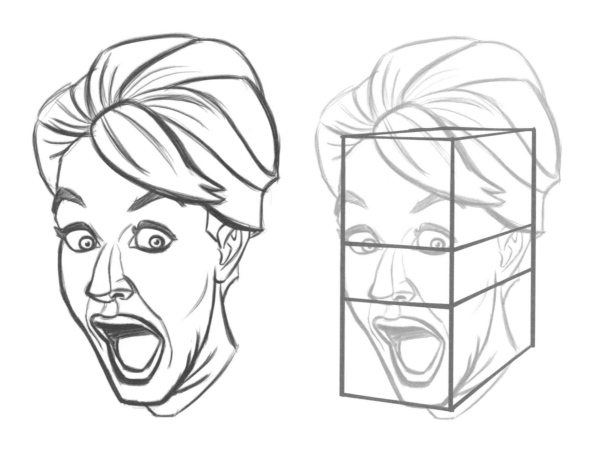

　　這是另一個想像頭部在一個盒子中的例子，同樣地，這能幫助我畫出正確的結構和透視。

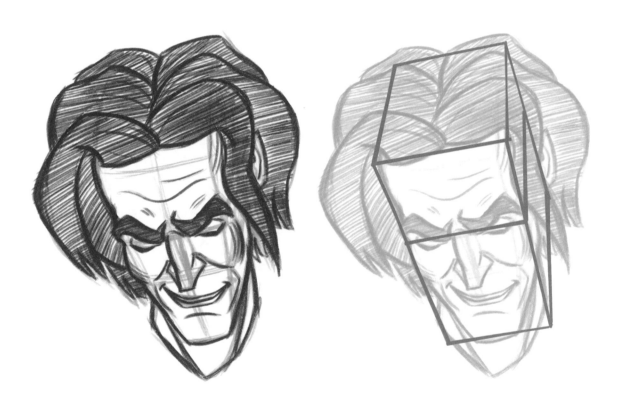

我特別留意透視角度，以幫助我畫出這位運動員。

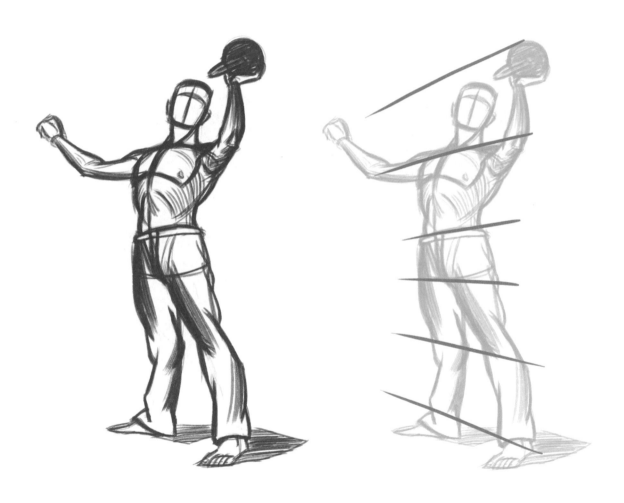

在這幅圖畫中，我們是抬頭仰望著這位體操運動員，這被稱之為蟲瞻圖。
我運用**透視角度**幫助我正確地畫出這位運動員。

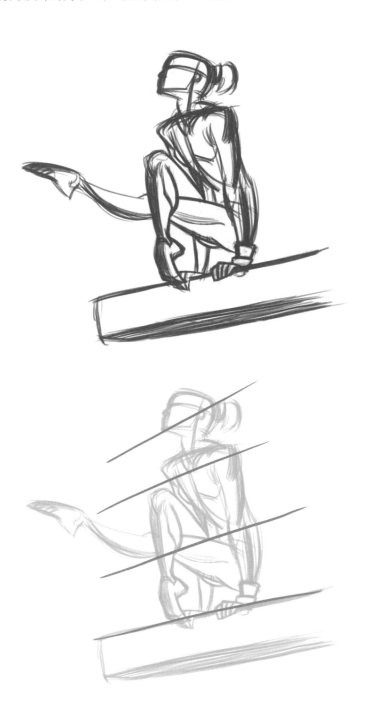

　　圖中的水平線落在體操選手的腳踝位置〔1〕。因此越接近她的頭部，透視角度就變得越傾斜〔2〕。

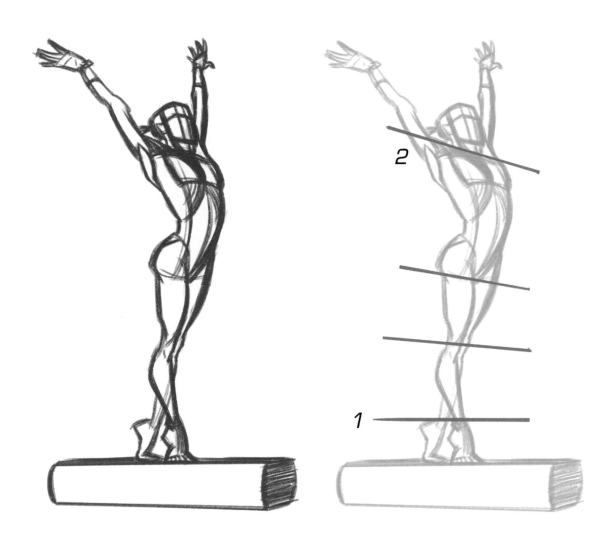

建立兩點透視網格有助於我定位出模特兒的雙腿和右手。

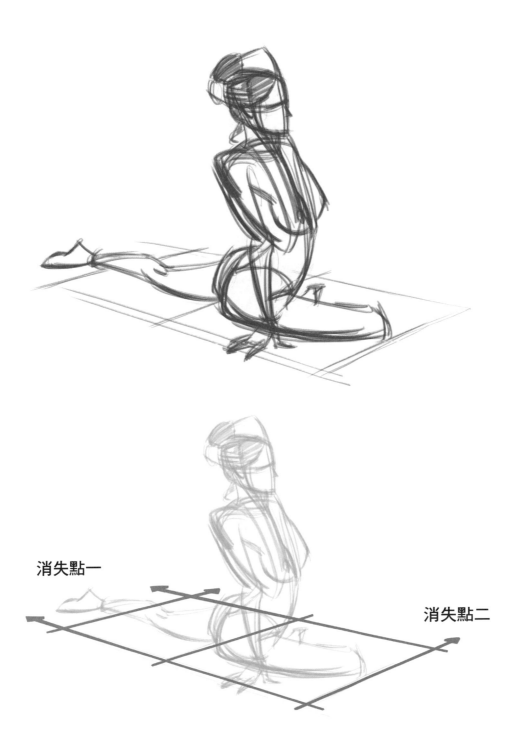

消失點一

消失點二

　　我畫出兩點透視網格來建立**地平面**並幫助我獲得空間感。當你處理前縮透視角度的姿勢時,這技巧很有用。

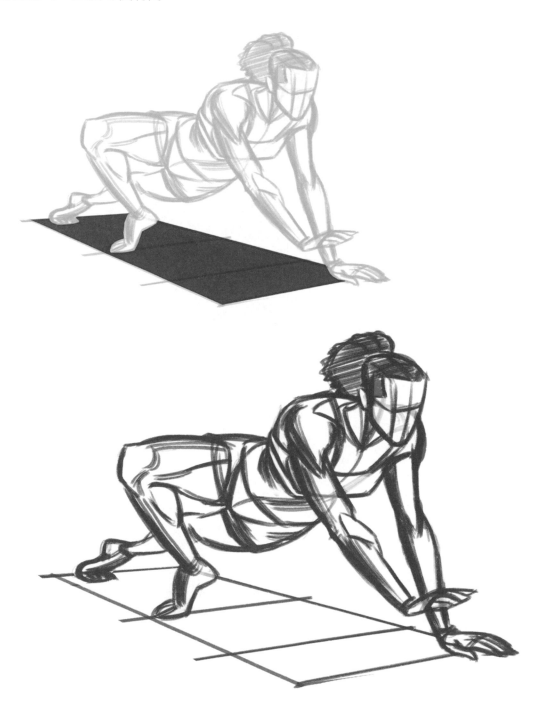

當所要畫出的人體姿勢是平臥在地板上時，畫出**地平面**的技巧會很有幫助。

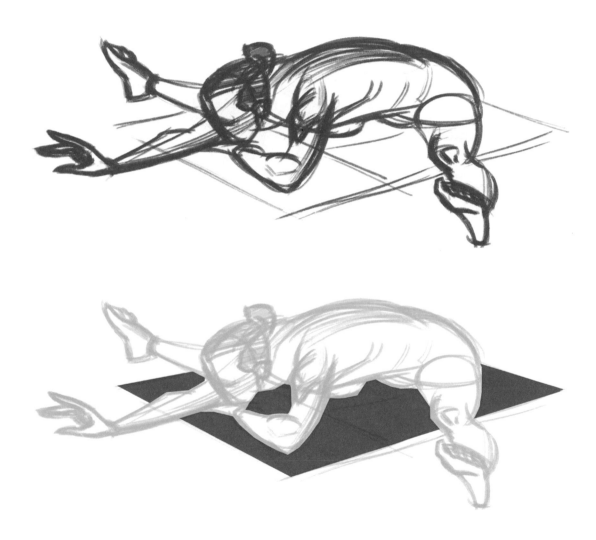

地平面的技巧也能幫助我了解模特兒的手臂和雙腿在立體空間中的位置。

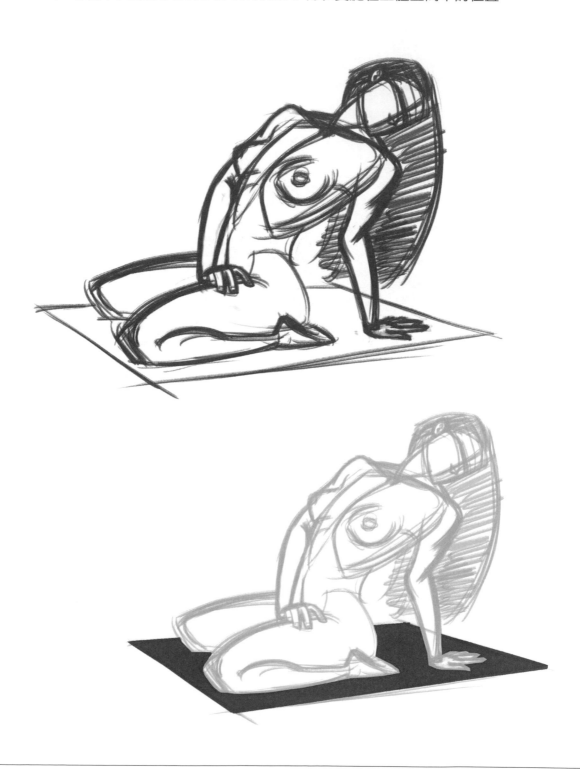

在這幅圖畫中，**地平面**則有助於我確定模特兒腳部的位置。

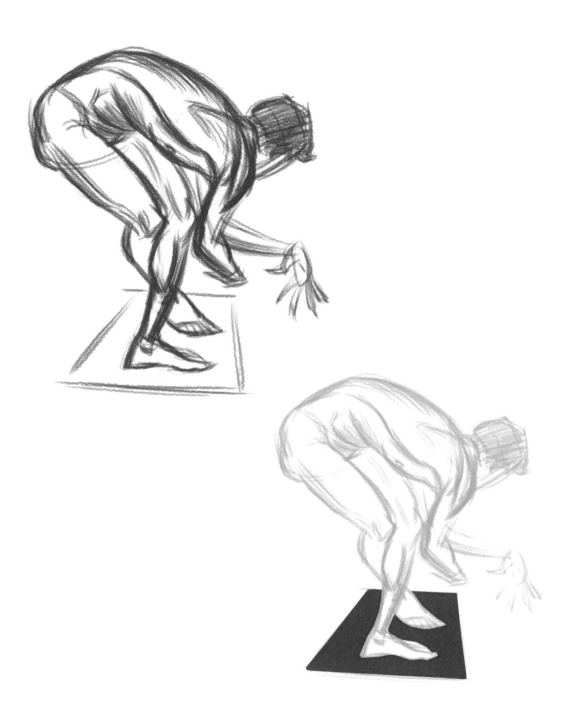

現在讓我們從地平面〔A〕轉換到**立足面**（the Base）。我們是用身體與地平面的接觸點來定義出**立足面**。

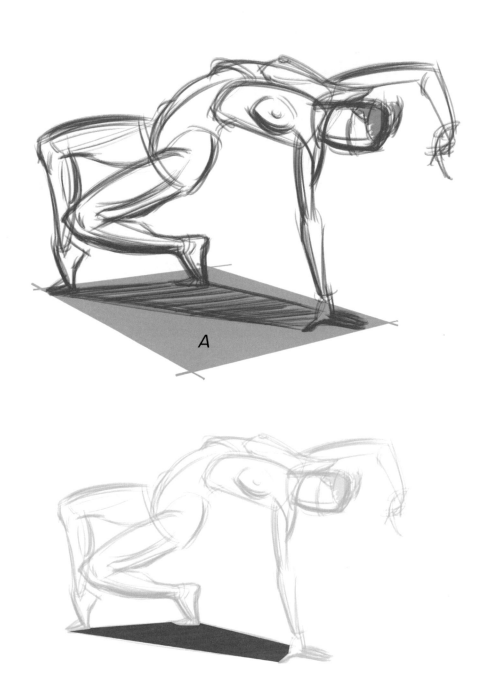

A

在這幅畫中，我運用體操選手的**立足面**來幫助我正確地看出透視。

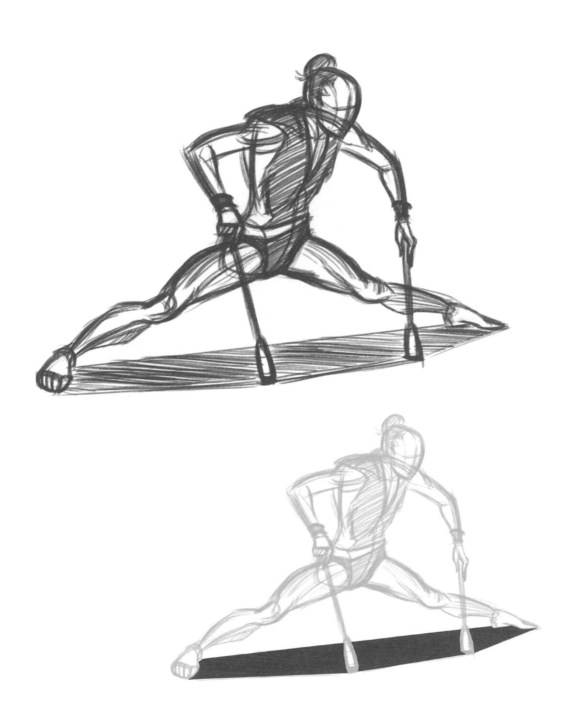

我用直線連接模特兒的手和腳，以找到它們在立體空間中的位置。同時也就定義出模特兒的**立足面**。

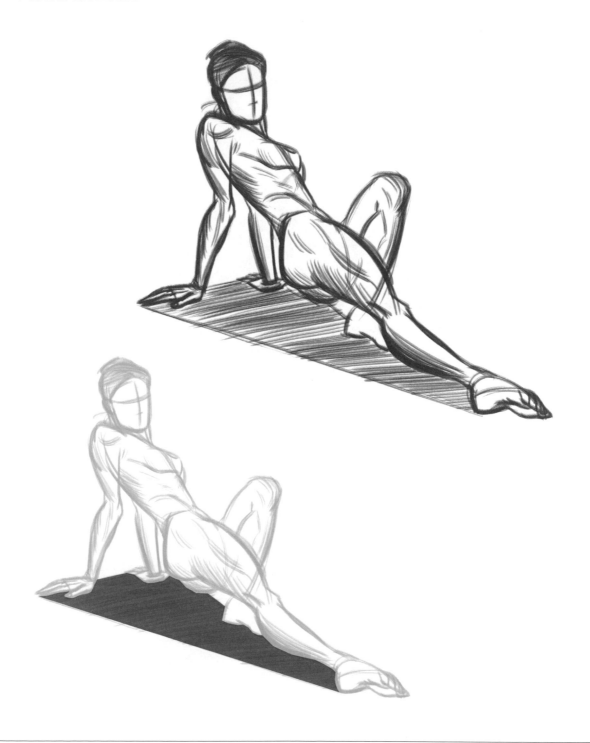

轉折邊

轉折邊是一個形體上的兩個平面〔1 和 2〕之間的邊線。 盒狀形體就是最清楚的
例子。請注意下面每個盒子上的轉折邊。

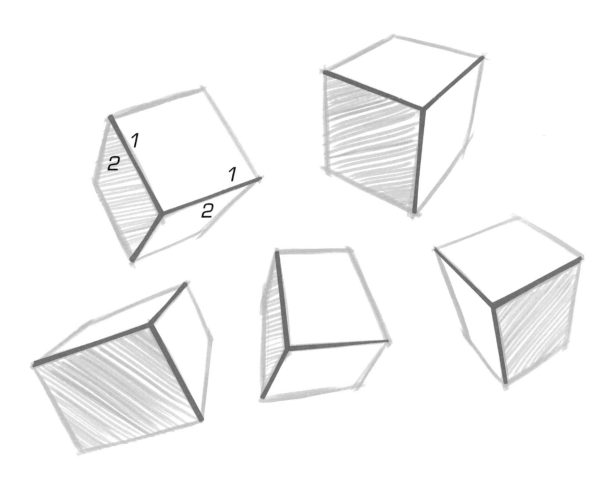

在這幅畫中，**轉折邊**幫助我畫出這位體操運動員扭轉的軀幹。

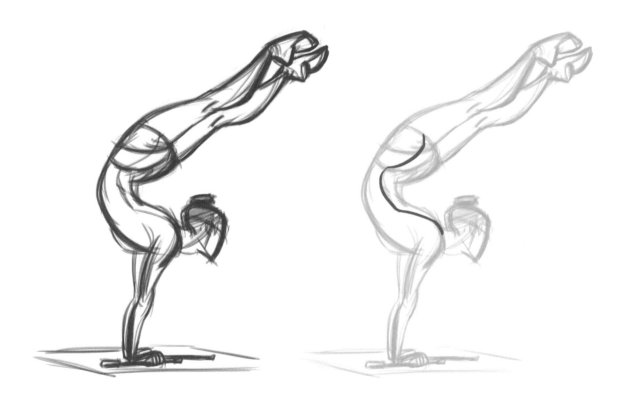

模特兒軀幹的**轉折邊**幫助我定位出它在空間中的方向。

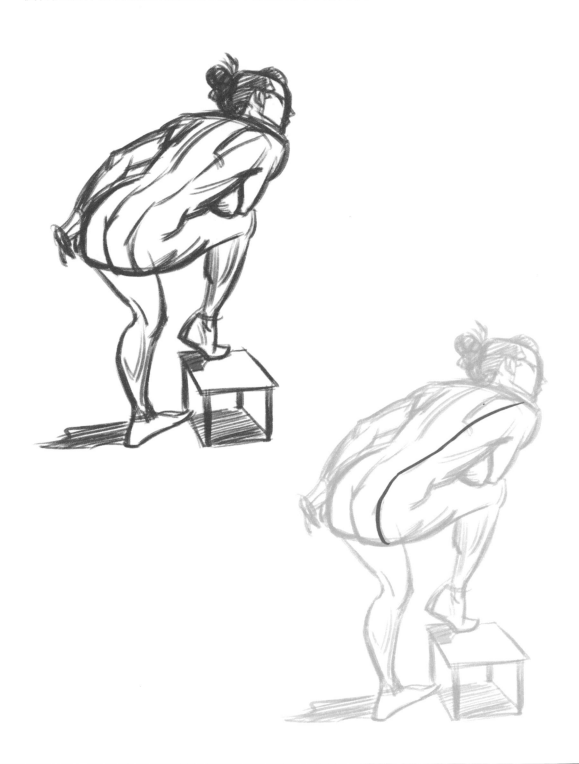

我找出這位運動員軀幹的**轉折邊**，以幫助我了解軀幹的體積與其輕微的扭轉。

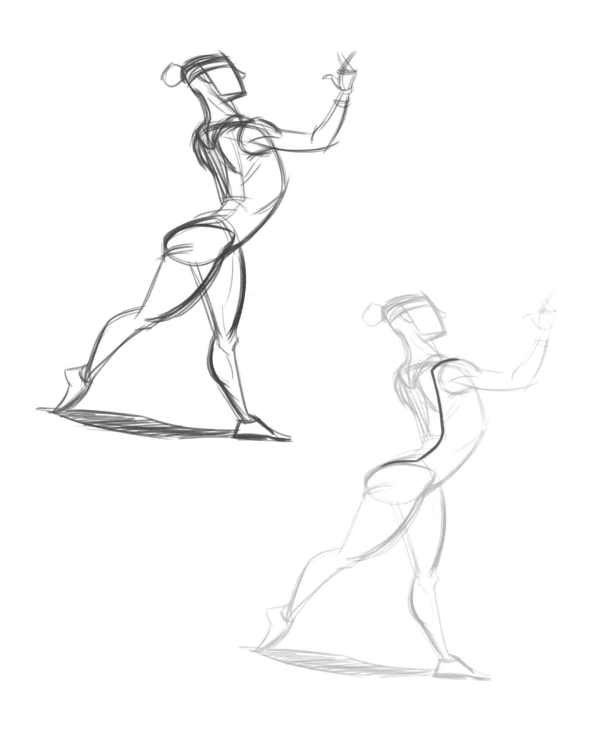

　　這個姿勢展現出很好的平衡感。我畫出武術家軀幹的**轉折邊**，以幫助我了解其軀幹的結構。

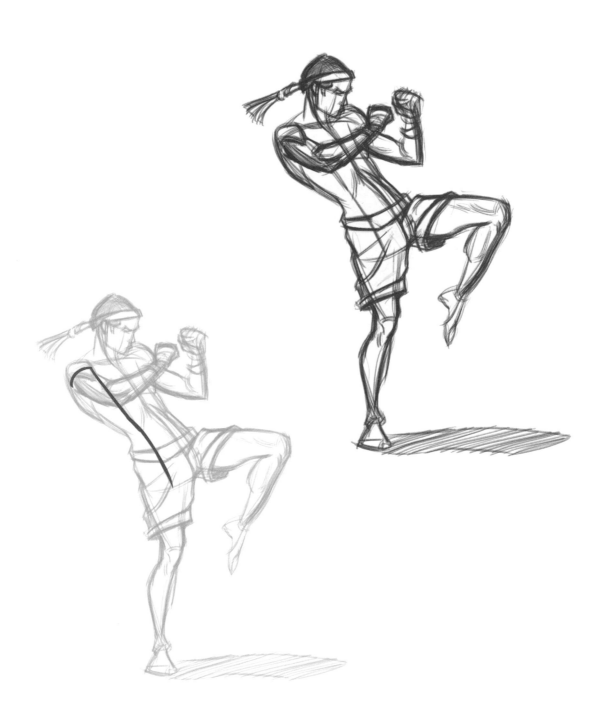

運動員背部和頭部的轉折邊幫助我定義出這些部位的各個平面〔1，2和3〕。

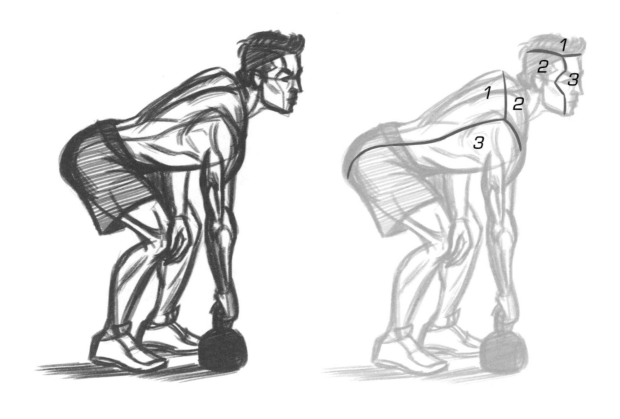

　　我畫出這位體操運動員的頭部、軀幹和腿部的**轉折邊**，以幫助我了解這些部位在空間中的方向。

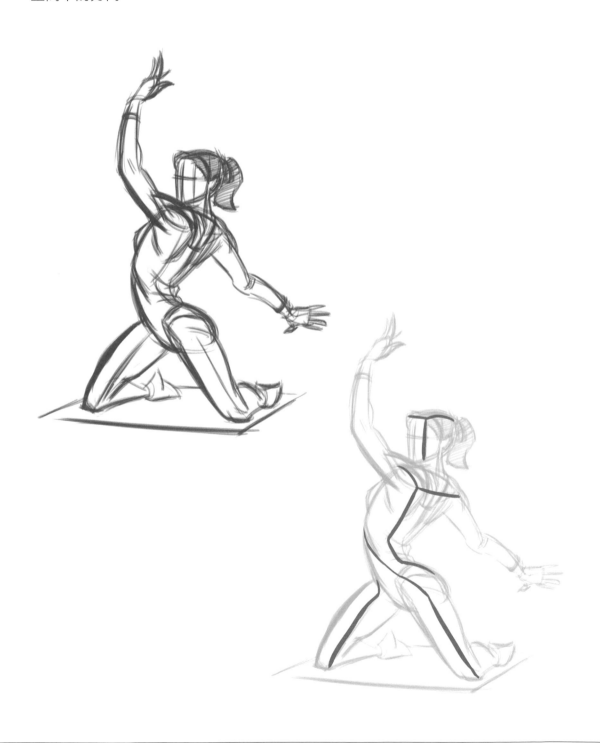

轉折邊幫助我定義出模特兒頭部的正面〔1〕和側面〔2〕的平面。

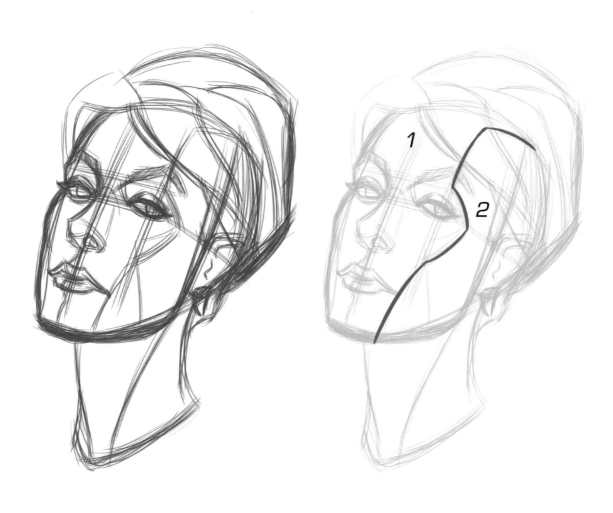

我將手臂對應成一個盒狀形體〔1〕，以找到手臂的**轉折邊**。

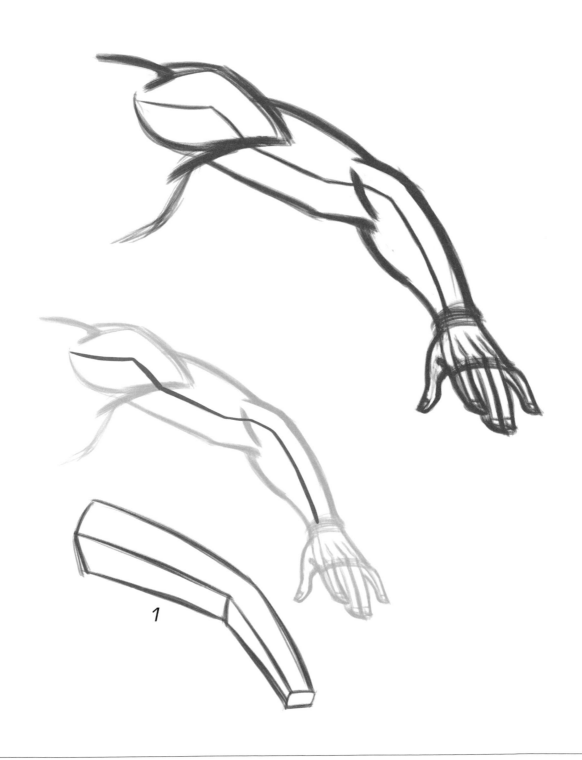

我畫出下手臂和手部的**轉折邊**，並在其上建構出這些部位的細部組織結構。

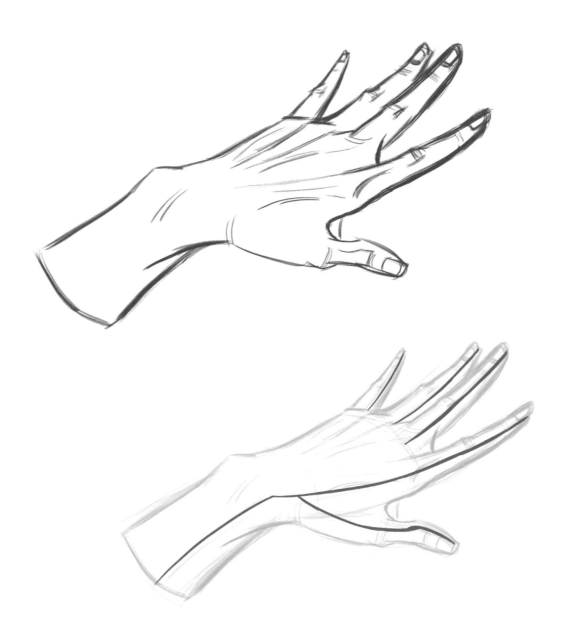

　　注意觀察手臂和手部的**轉折邊**。 即使是複雜的手勢,轉折邊也能幫助你畫出正確的結構。

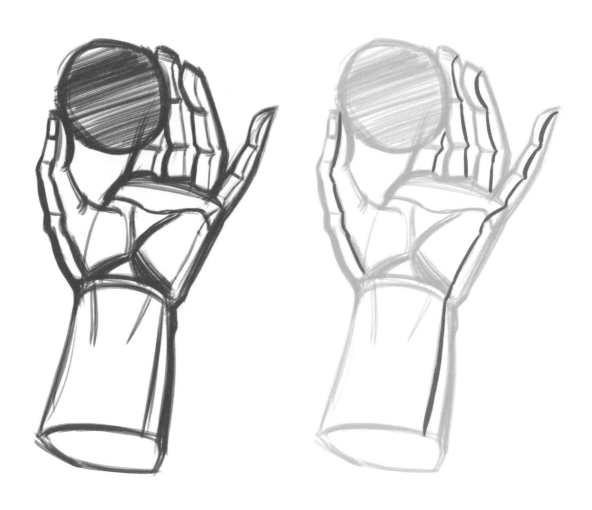

畫出腿部的**轉折邊**可幫助你呈現出腿部的不同平面。

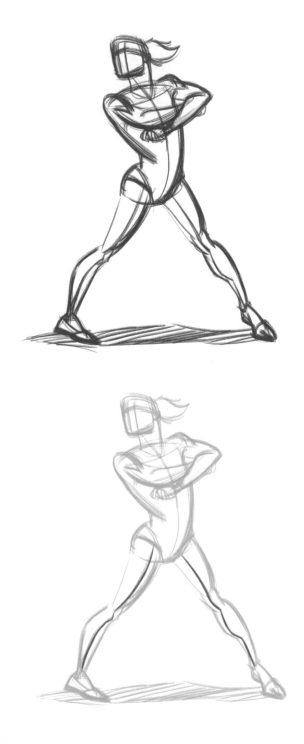

也要注意腿部後側的**轉折邊**〔1〕。

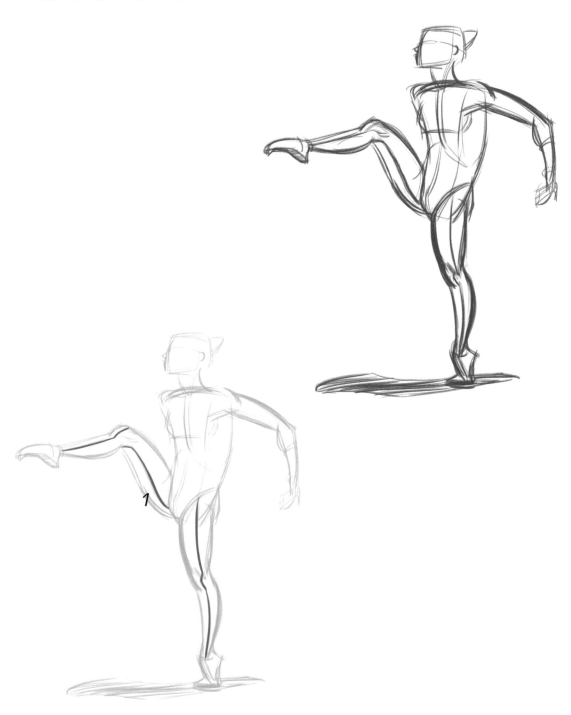

當我們在畫足部時，記得要觀察腳趾是如何嵌入結構中。同時也要確保所畫出的線條與身體沿線所有部位的轉折邊能夠相連。

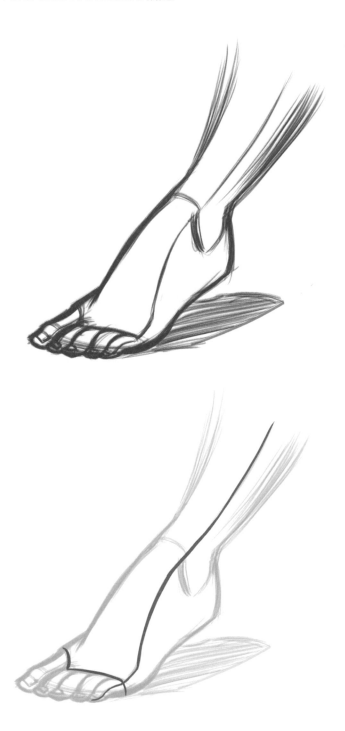

中心線

形體的**中心線**是另一種幫助你定義出形體結構的視覺化工具。

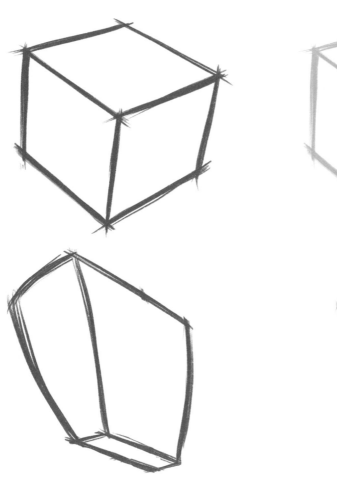
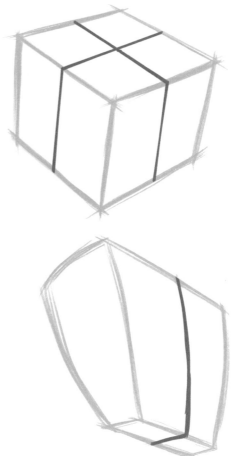

　　留意解剖構造中那些落在人體**中心線**上的部位，例如頸窩〔1〕和胸骨〔2〕。這些都被稱作為**自然中心**（Natural Centers）。

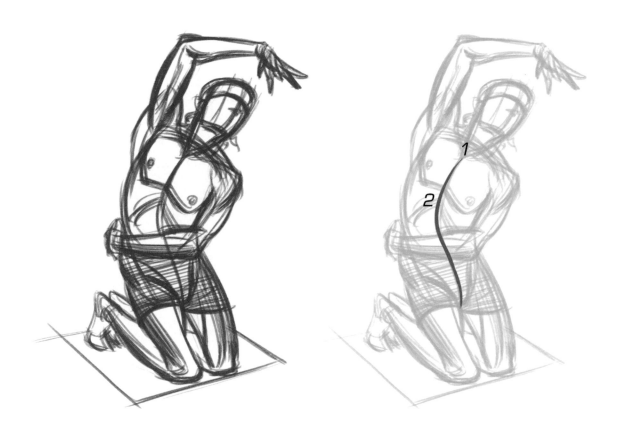

我在這位體操運動員的軀幹前側與後側尋找**自然中心**，以幫助我畫出軀幹的扭轉。

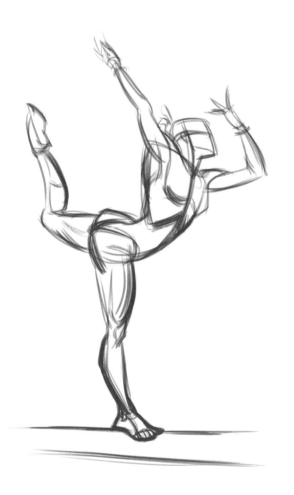
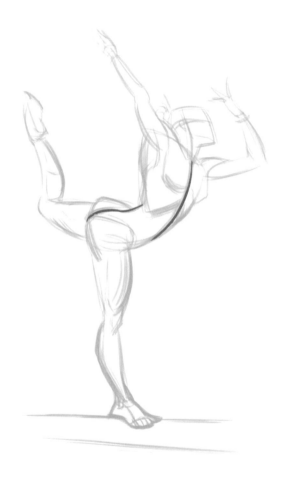

　　結合背部的**自然中心**，在這個姿勢中是脊椎骨，以及背部的**轉折邊**，以便更清楚地畫出背部的形體。

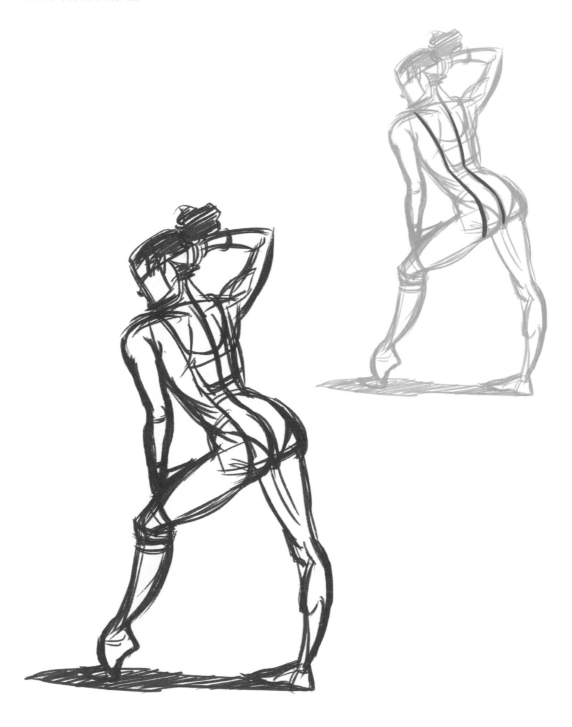

運動員軀幹和頭部的**自然中心**以及**轉折邊**幫助我定義出這兩個部位的形體。

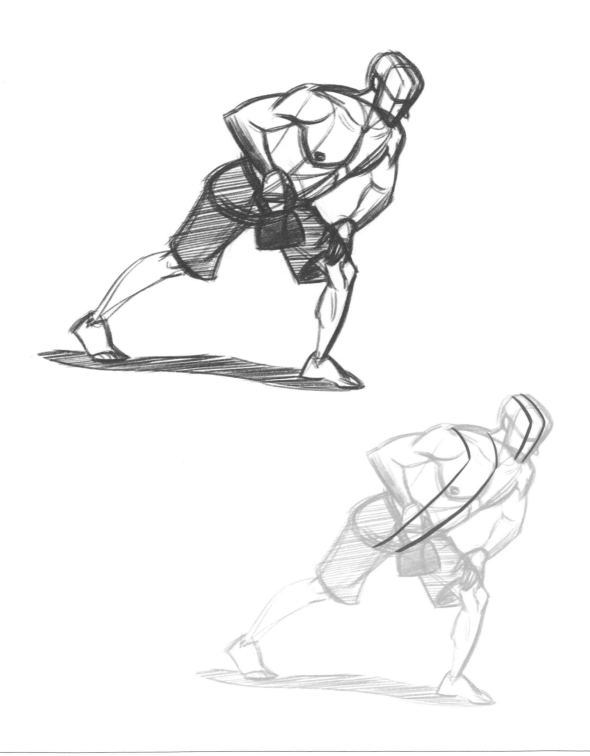

　　先運用**自然中心**和**轉折邊**畫出頭部的實體結構，而後以此為基礎在其上建構出臉部特徵。

　　當我們在正面圖中畫出腿部時，膝蓋會是很好的**自然中心**。而在背面圖中，則可以尋找腿後肌腱和小腿肌肉的**中心線**作為基準。

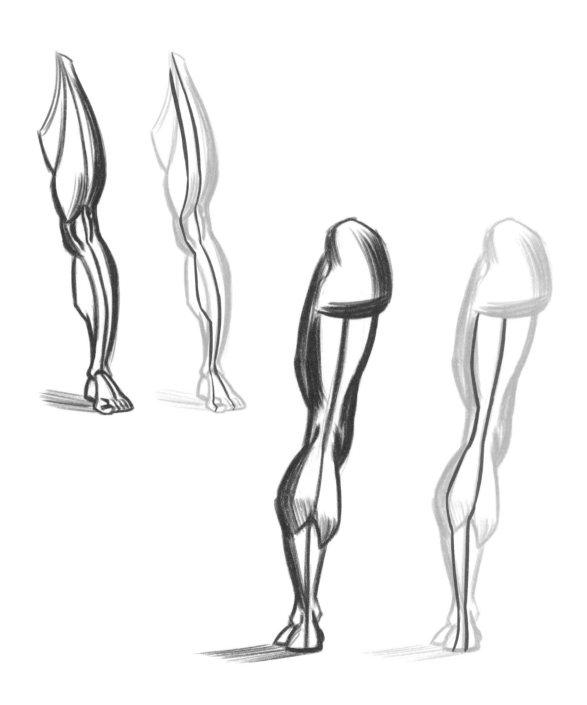

在正面圖中觀察手臂的中心線和轉折邊。中心線會從肱二頭肌一直延伸到中指。注意中心線和轉折邊是如何隨著下手臂的旋轉而變化〔1〕。

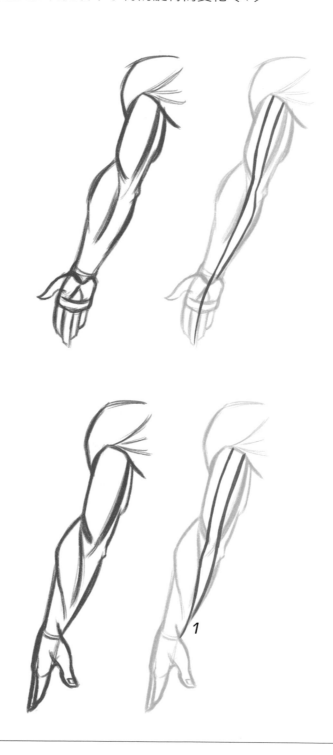

在背面圖中觀察手臂的**中心線**和**轉折邊**。可將肘部設定為**自然中心**。

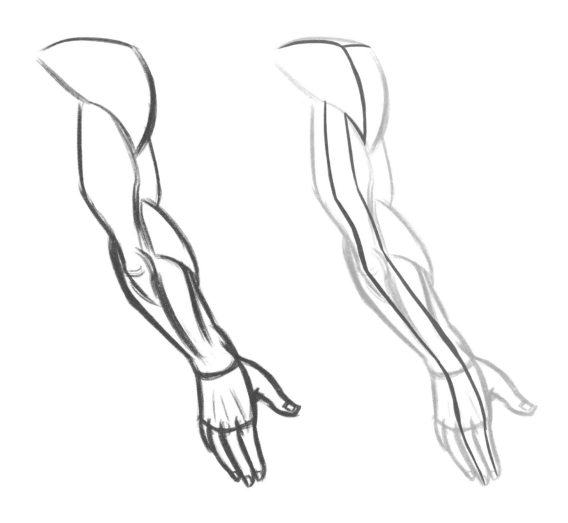

環繞線

將律動與**環繞線**互相結合，以顯示力量如何在立體空間中傳送。

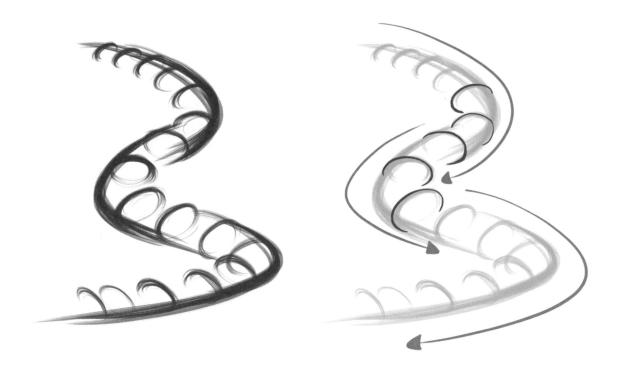

　　這幅圖畫中我聚焦的主要部位是模特兒軀幹最頂部的**環繞線**，它幫助我在適當的位置畫出頸部和手臂。

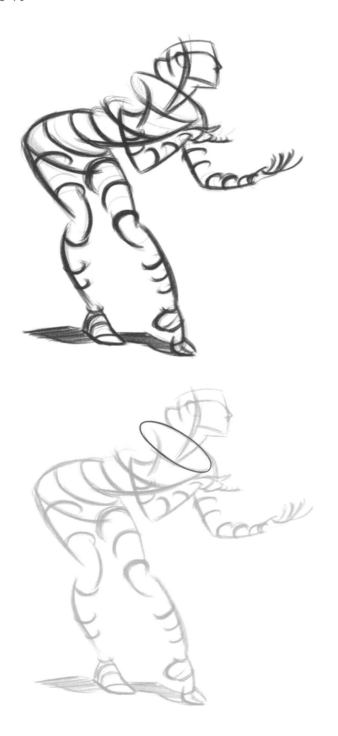

模特兒胸腔上的**環繞線**幫助我展現出模特兒的身軀在空間中是如何向後延伸。

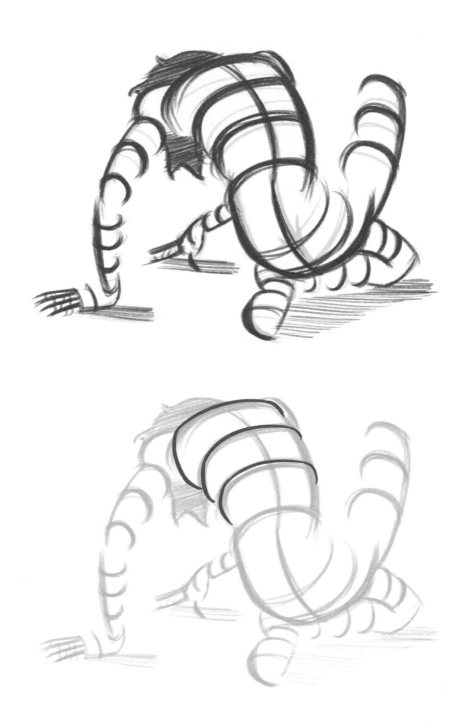

　　這幅圖畫中，我在模特兒的整個身體上畫出了**環繞線**，以幫助我了解他在立體空間中的方向。

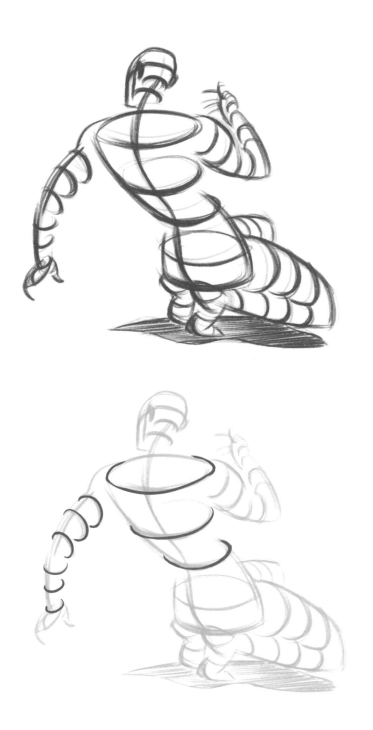

我在運動員的身體各部位畫上**環繞線**，以幫助我了解這些部位在立體空間中各自不同的方向。

　　注意模特兒的胸肌底部是如何**環繞**胸腔。其曲線顯示它在空間中是逐漸遠離我們。如果曲線**顛倒**過來，那麼胸腔的形體清晰度就會喪失。環繞線的使用必須能夠有助於描繪形體。

力的表面線

　　垂直於形體的**環繞線**〔1〕，能夠顯示出形體的渾圓感。而與形體平行的**力的表面線**〔2〕能夠營造出速度感和運動感。介於 1 和 2 之間的**力的表面線**〔3〕，則可以在渾圓感和運動感之間表現出很好的平衡。

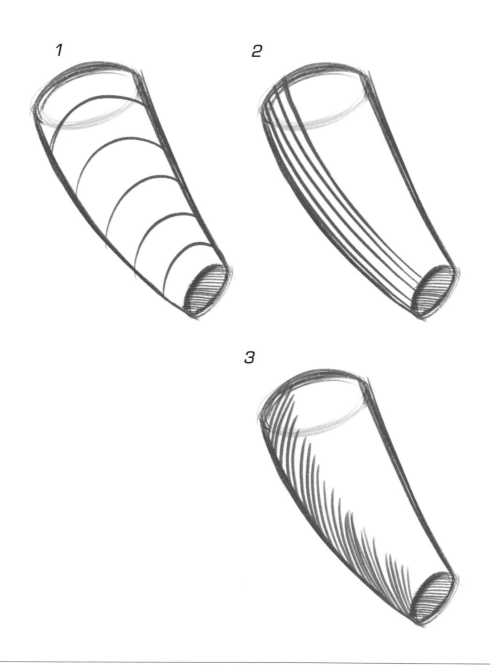

　記住**力的表面線**一定要依循著形體的表面而畫〔1〕。避免畫出無法正確詮釋形體表面的表面線〔2〕。

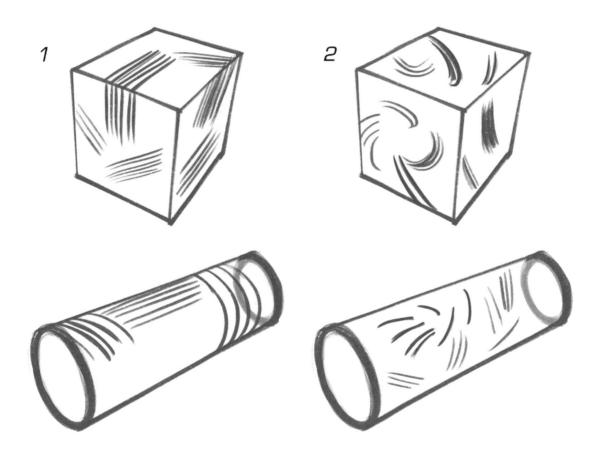

運用**力的表面線**提升你的繪圖技巧，請在剛開始繪圖時盡可能地以表面線覆蓋人物的身體。不要害怕犯錯。透過練習，你將很快學會什麼該畫與什麼不該畫。

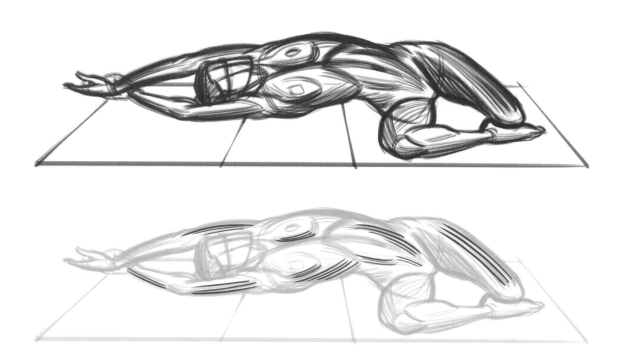

先運用**力的表面線**來描繪大的形體。不要沉迷於繪製對整體構圖無益的小形體。

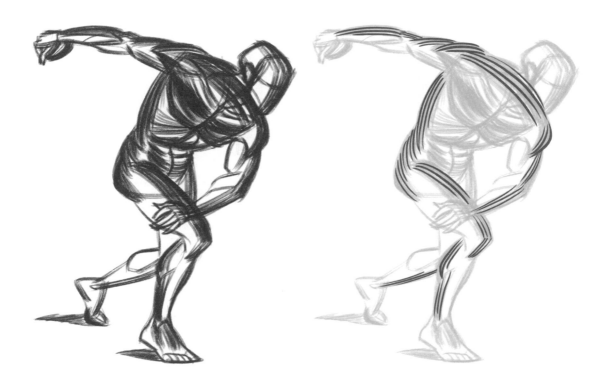

當這位運動員將自己彈向空中時，她的身體產生了極大的伸展。**力的表面線**幫助我傳達出這樣的伸展。

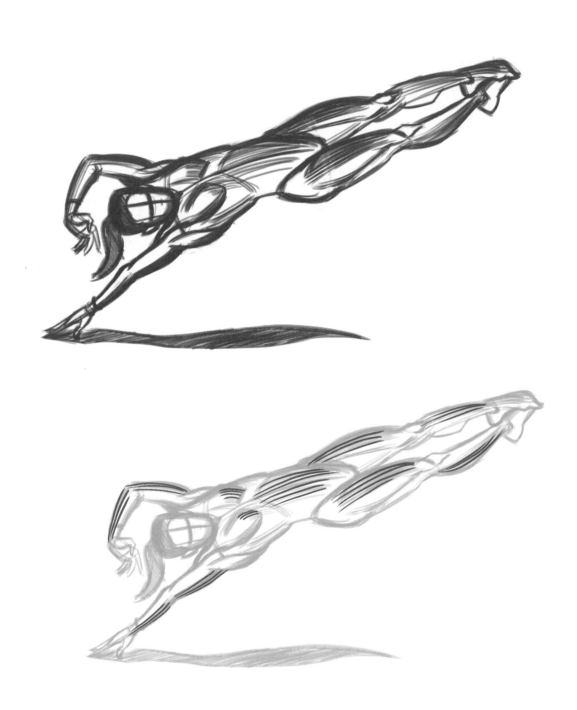

　　這幅圖畫中，我在巨石（Atlas Stones）底部畫了較粗的方向力線來強調它的**重量**。**力的表面線**則幫助我定義出運動員身體部位的形體。

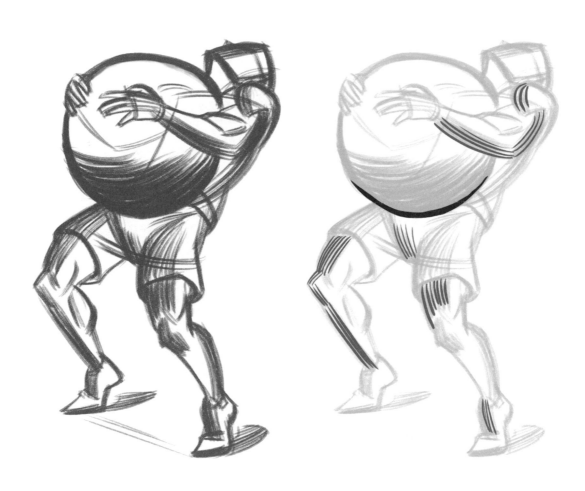

　　我喜歡這位舞者的右胸肌和手臂所呈現的伸展，因此我運用**力的表面線**來強調這一點。

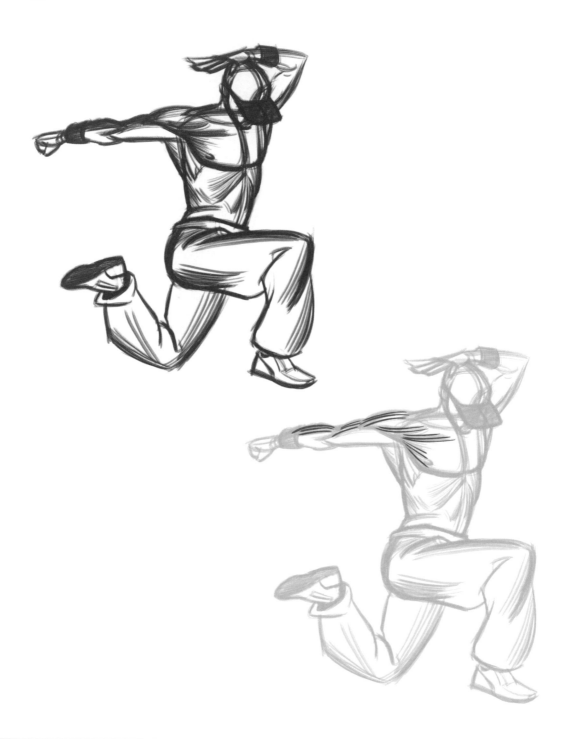

我運用**力的表面線**來顯示出那穿過武術家軀幹的驅動力，並展現出軀幹的扭轉。

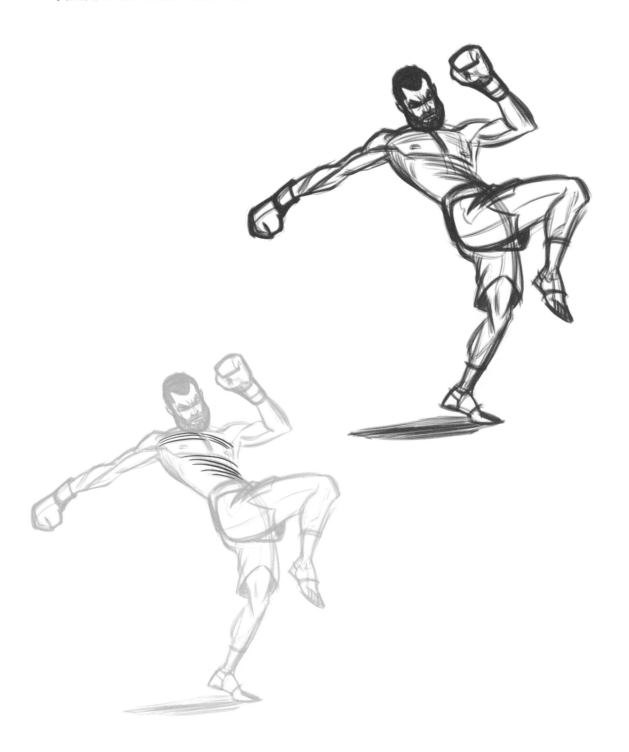

　　有效地運用**力的表面線**，就像在雕塑人體一般，只是我們所使用的是力量線條而不是陶土。想像你的筆尖就畫在人物的身體上，每一個筆觸都像是在撫摸著形體。試著想像這個部位的身體表面觸感如何？然後將這個感覺畫出來。

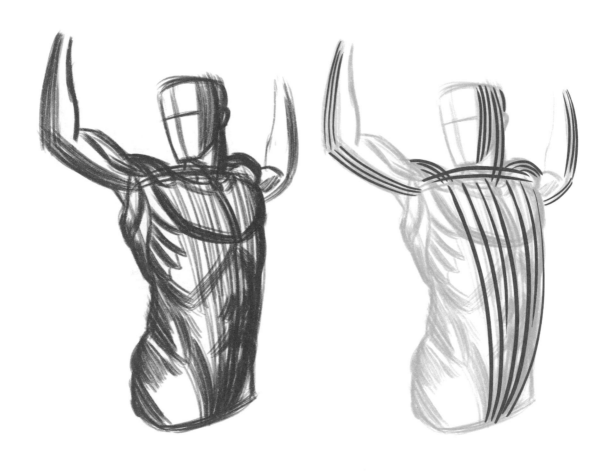

一旦你掌握了大形體，就可以開始運用**力的表面線**來雕塑較小的形體。

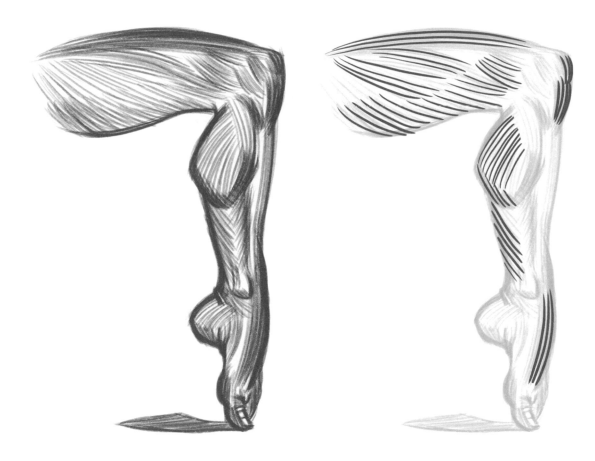

力的表面線幫助我展現出這位健美運動員手臂的形體和運動方向。

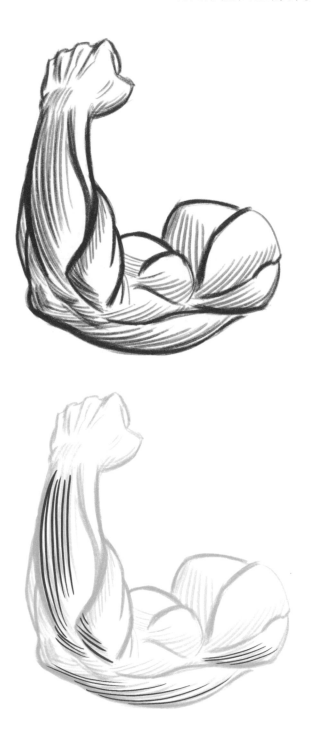

　　觀察**力的表面線**是如何在上手臂和肩膀的**轉折邊**停止的，這能夠清楚地定義出上臂和肩膀的背面和側面。

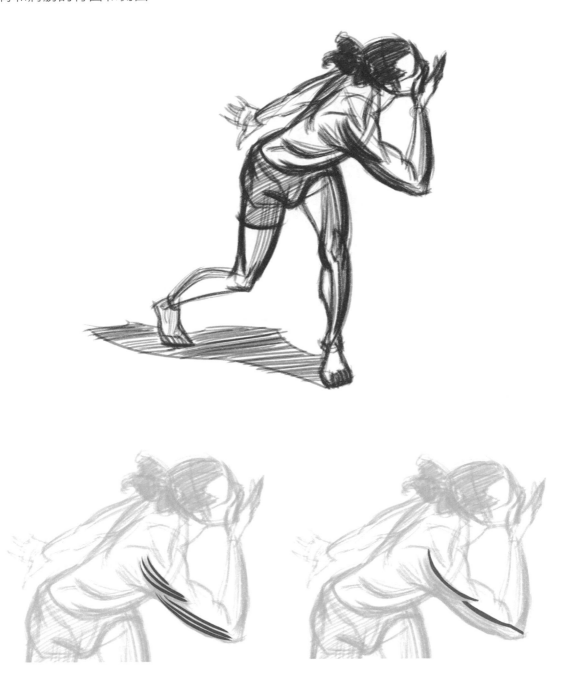

　　這位武術家的俯身動作帶有清晰的**導引邊**。我在他的上半身畫出**力的表面線**以突顯出他的運動方向。

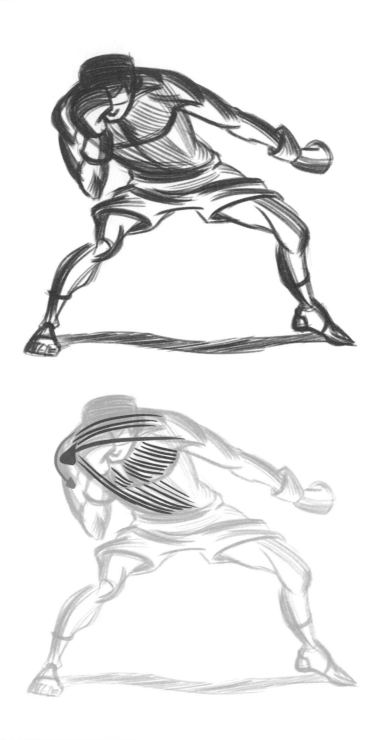

沿著身體**律動**的方向畫出**力的表面線**。這將增強圖畫中的速度感和運動感。

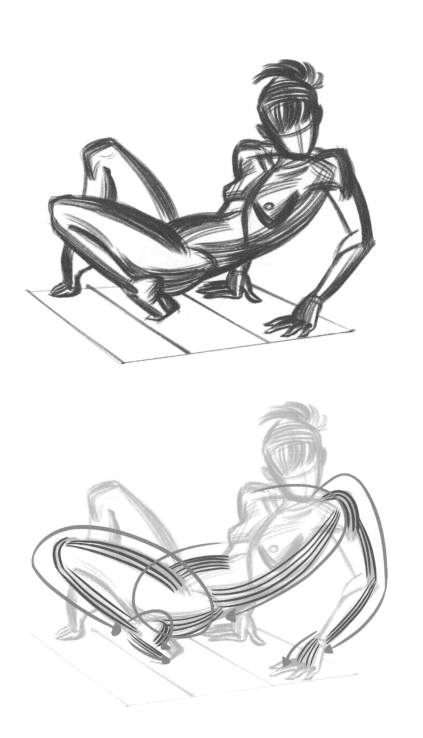

我運用**力的表面線**來雕塑模特兒的形體，同時顯示出身體各部位不同的運動方向。

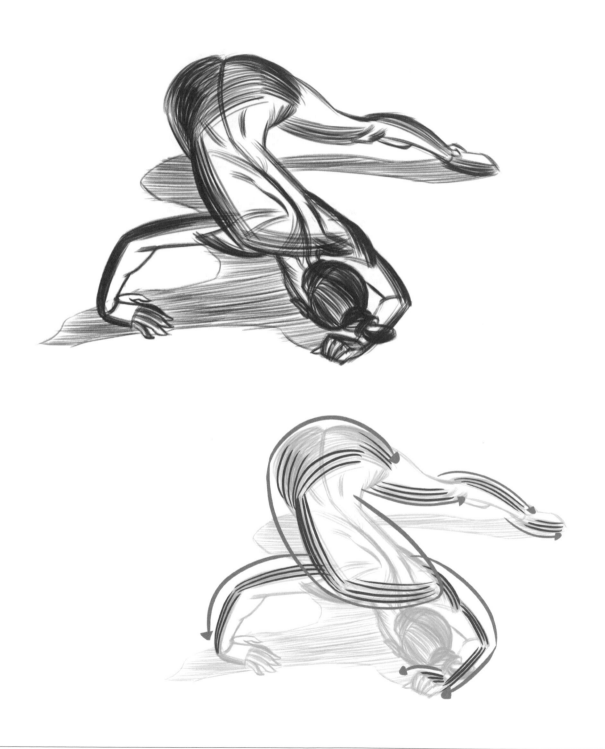

　　我喜歡這個伸展動作中，模特兒呈現在軀幹和左手臂之間的律動。請注意我如何
運用**力的表面線**來顯示運動方向以及描繪形體。

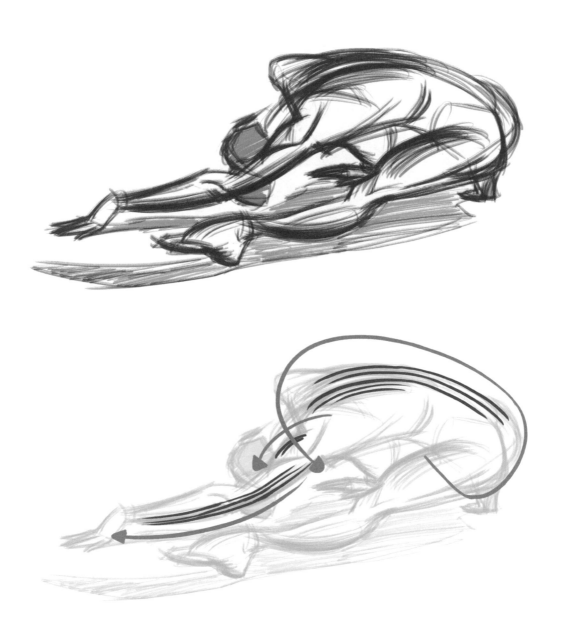

看看我如何畫出隨著武術家腿部的**律動**而移動的**力的表面線**。這能使腿部呈現出速度感。

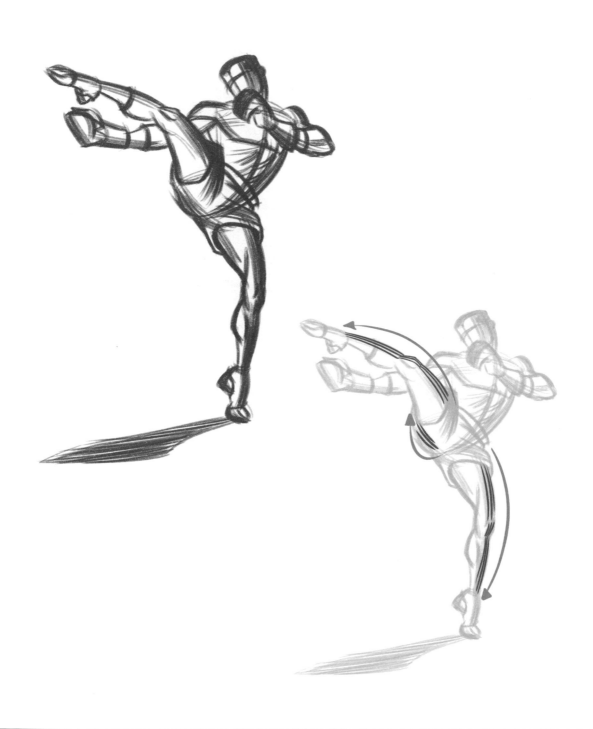

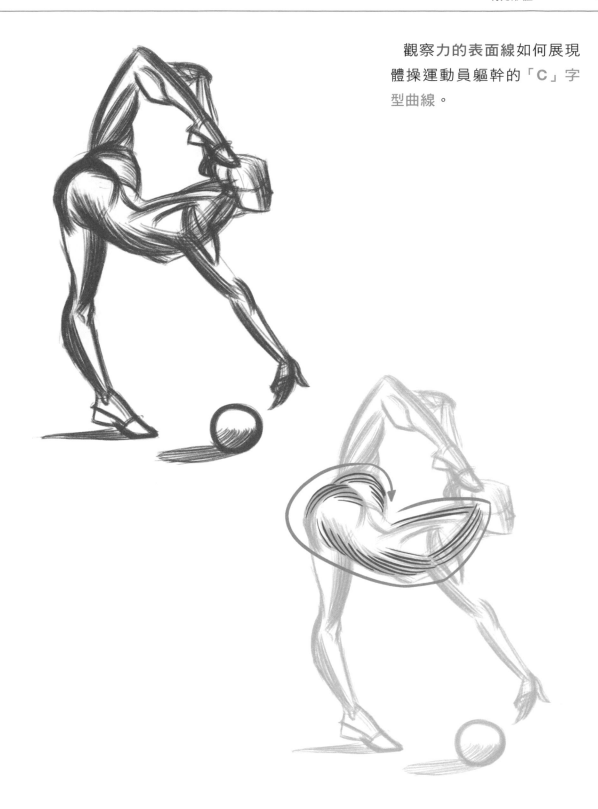

觀察力的表面線如何展現
體操運動員軀幹的「C」字
型曲線。

重疊與相切

當一條線碰到另一條線並就此停止時，就產生**重疊**。這會讓第一條線看起來像是跑到第二條線後面去了。也因此，**重疊**能夠創造出一種深度效果。

而當兩條線僅僅是相遇時，則產生**相切**。相切會造成一種扁平的視覺效果，因為沒有哪一條線在空間中占有主導地位。

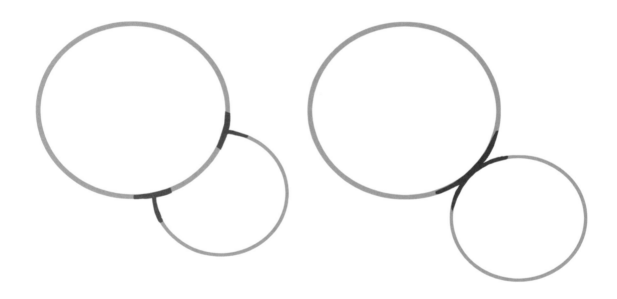

在繪圖時運用**重疊**能建立空間優先性。下圖中，我們可以看出形狀 1 離我們最近，而形狀 5 則離我們最遠。由於交會處看起來像字母「T」，因此叫做**「T」型重疊**，也稱之為「T」規則。

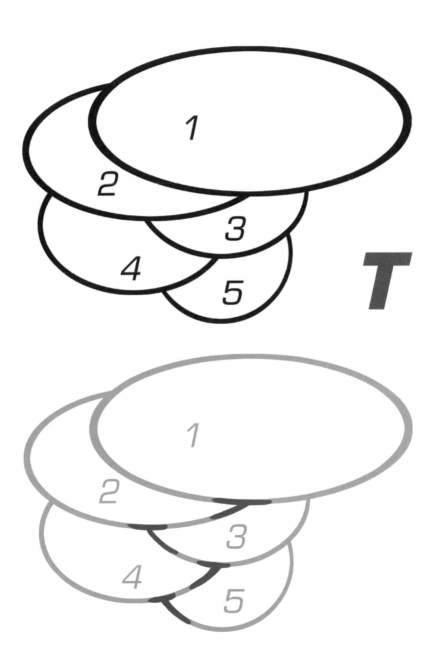

看看模特兒的手臂與她的背部所產生的**重疊**。這告訴我們手臂的位置是在背部的前面。

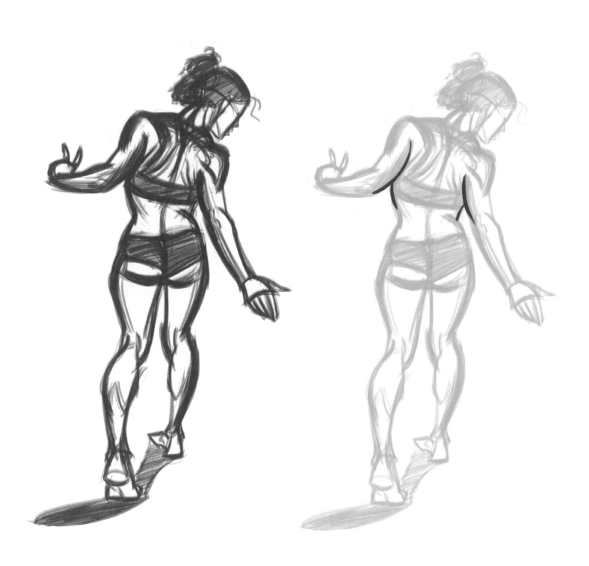

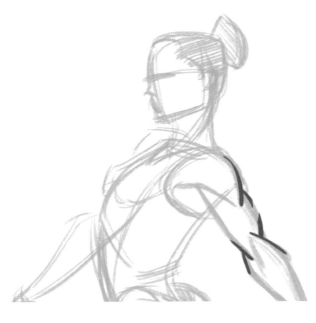

注意這位體操運動員左手臂上所產生的**重疊**，這清楚顯示了手臂肌肉的空間優先性。**缺乏重疊**會使手臂看起來變得扁平。

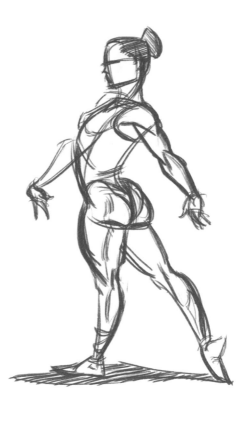

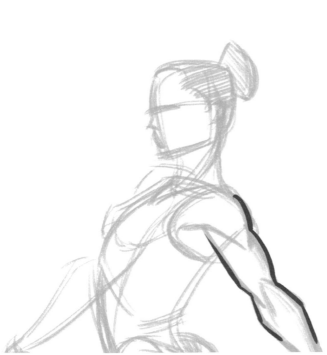

留意這位體操運動員肩膀區域的**重疊**線條，這使我們能夠看出球是停留在她的肩膀上方以及頭部的後方。

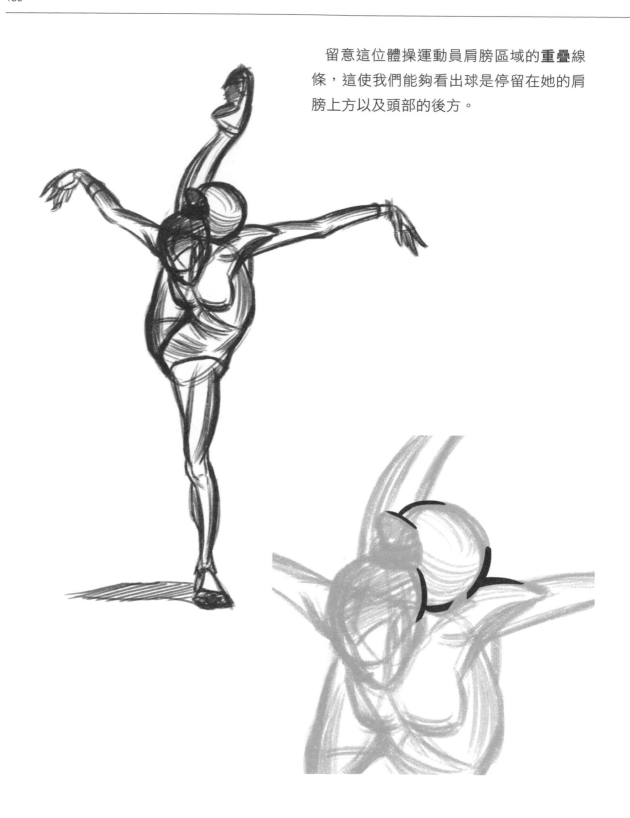

　　這幅圖畫中主要的**重疊**之一是產生在武術家的右肩和頭部之間。而在右肘、腹部和左臂之間的**重疊**則顯示出左手臂在空間之中距離我們較遠。

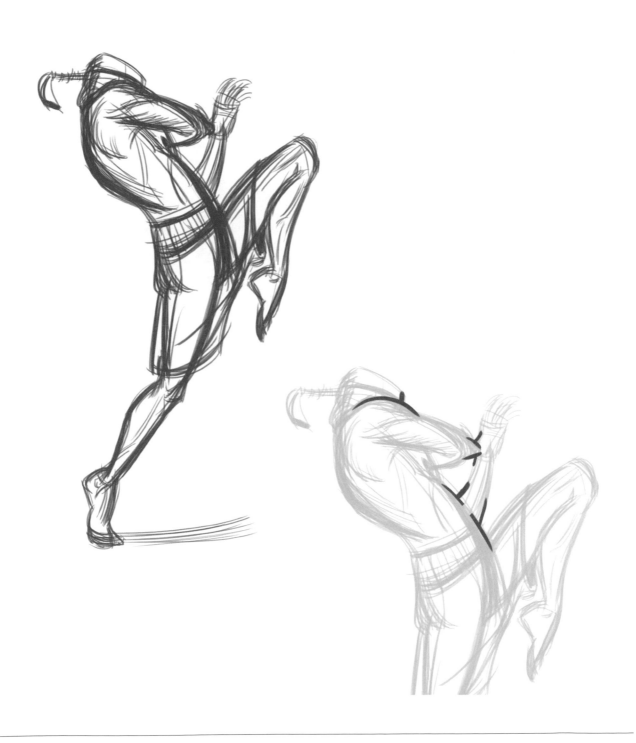

在這圖畫中最明顯的**重疊**是位在模特兒的臉朝向肩膀前方做出移動的部位,她的胸腔則向前突出於左臂和右臀之前,而右大腿則立於左大腿的前方。這都創造了具有深度的視覺效果。

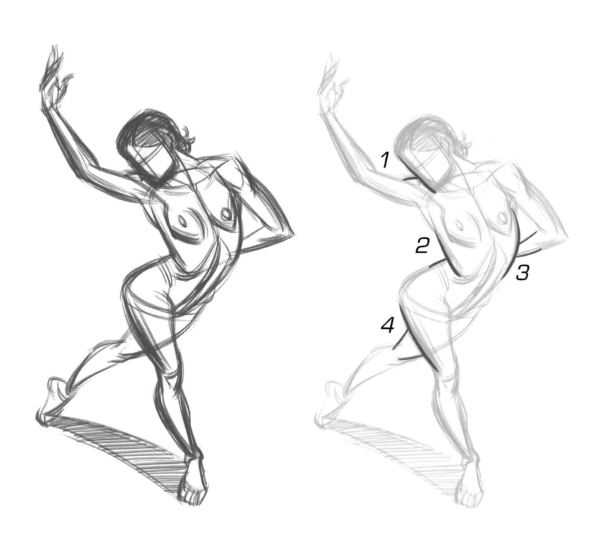

看看下圖中所有重要的**重疊**。它們為這個複雜的姿勢創造出清晰的空間優先性。

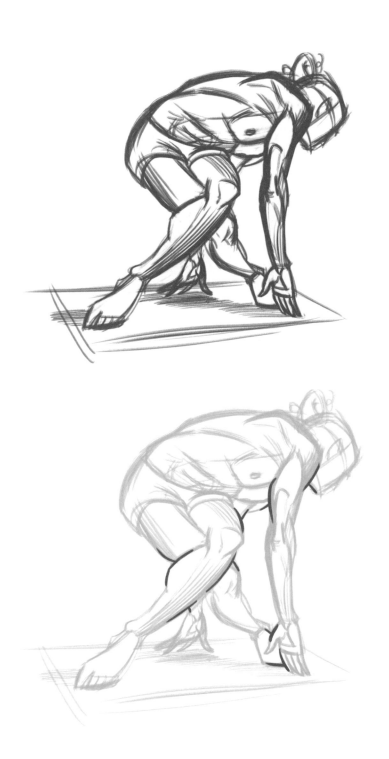

第三章
力形（有力形狀）

直線到曲線的設計

　　下圖中的第一排是對稱形狀的範例，或者可以稱之為**無力形狀**，我們在圖畫中要避免畫出這樣的形狀。而第二排則是不對稱形狀，或稱之為**有力形狀**，能夠使圖畫顯現出一種能量感和運動感。

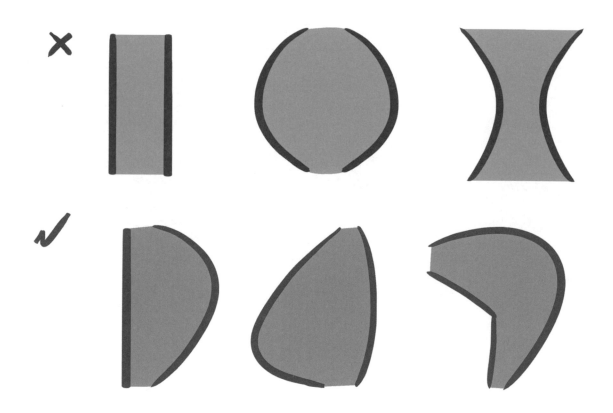

　　最基本的**力形**是由一條直線和一條曲線所構成。曲線營造出能量感和運動感。而**直線**則創造結構感。

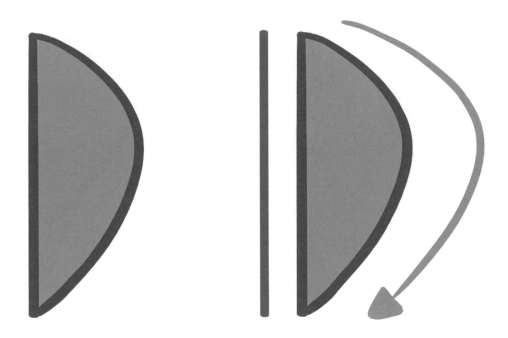

你可以在直線邊以**較不彎曲的曲線**代替直線，只要確保它不與曲線邊互相**鏡射**即可，這樣就能夠畫出更加活潑的**力形**。

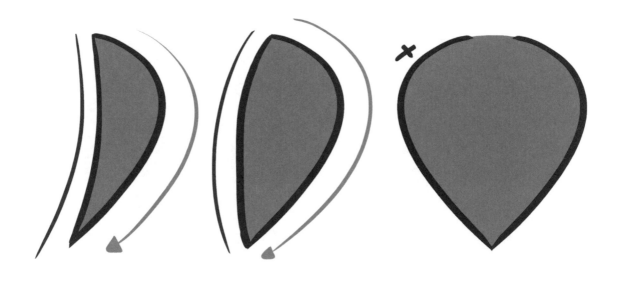

多練習繪製基本的**力形**直到更加熟練。在曲線邊可以嘗試畫出不同方向和不同強度的**作用力**。

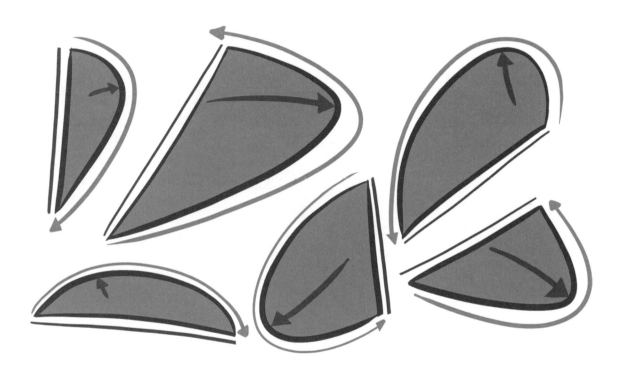

這裡有更多**力形**的範例，我們可以創造出許多不同類型的規則應用。關鍵是不要讓形狀變得對稱，你也來練習畫吧！

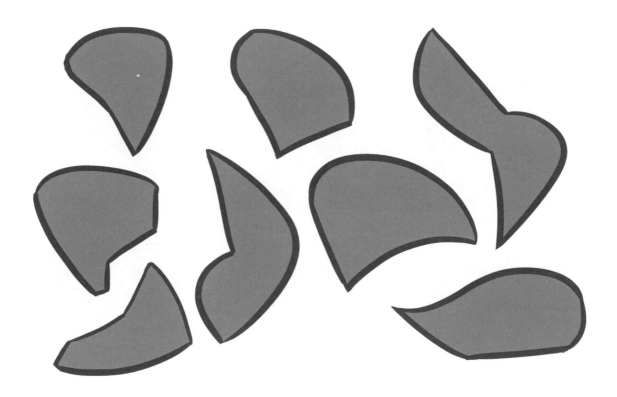

　　人體中最大的形狀就是它的**輪廓**，它是內部被填滿的形狀，由整個人體構成外框。換句話說，輪廓就是由各種**力形**〔1，2 和 3〕所組成。

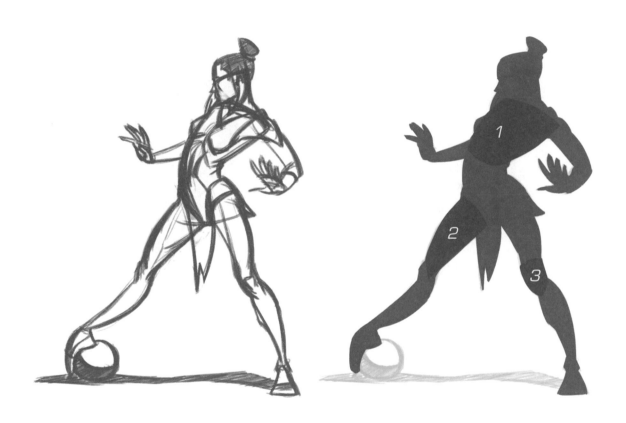

出色的**輪廓**能使動作看起來變得更清晰。請記住，人體的**力形**〔1，2 和 3〕創造出輪廓。

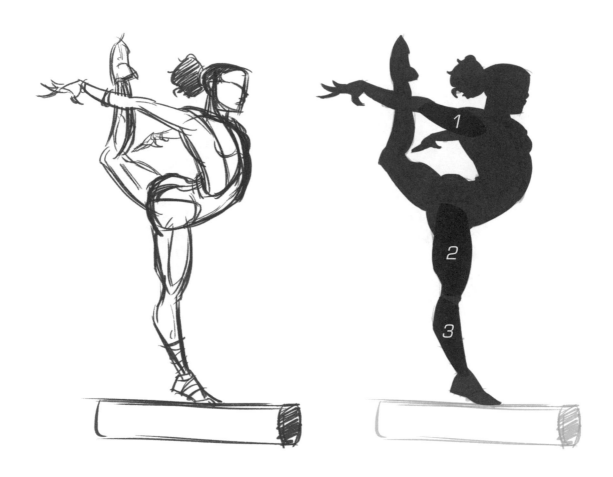

　　畫這位武術家時，我首先觀察**負形**（Negative Shape）來確認人與物的位置，同時藉此描繪出武術家清晰的**輪廓**。

※ 譯註：繪畫中，人或物的形狀是正形，而背景空間或空白的地方是負形。

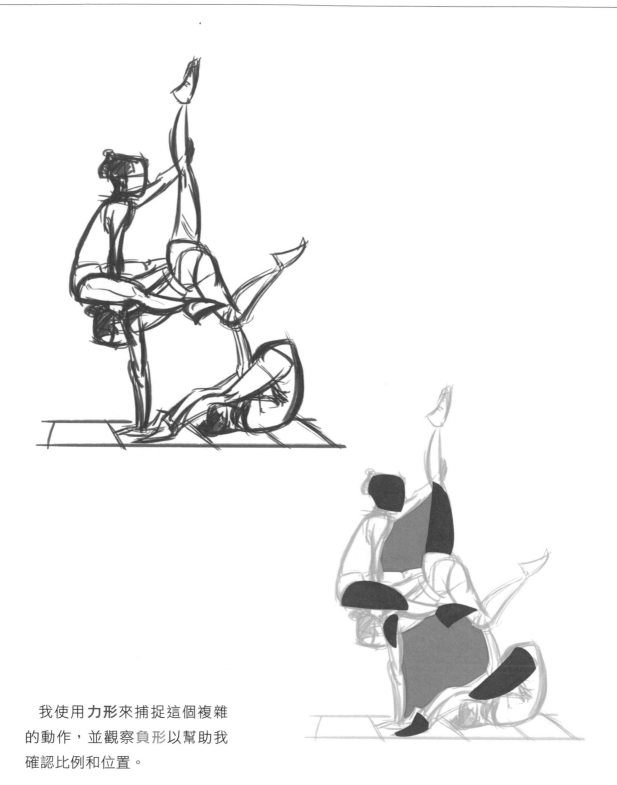

我使用**力形**來捕捉這個複雜
的動作，並觀察**負形**以幫助我
確認比例和位置。

注意觀察這位體操選手上半身所形成強而有力的**力形**。運用負形能幫助確認比例和位置。

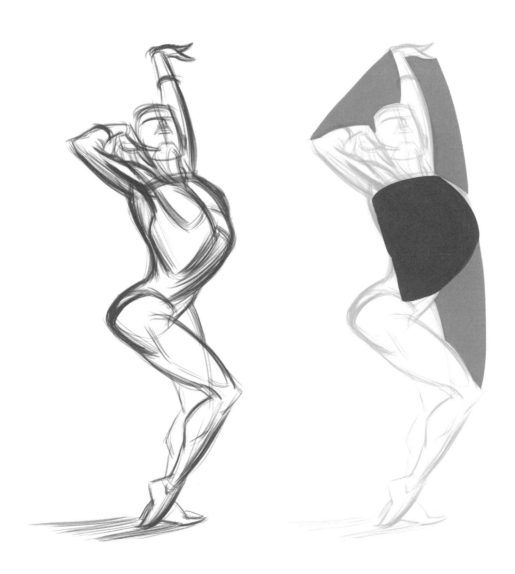

這位舞者的胸腔呈現出清晰的**力形**。注意**直線**和曲線。

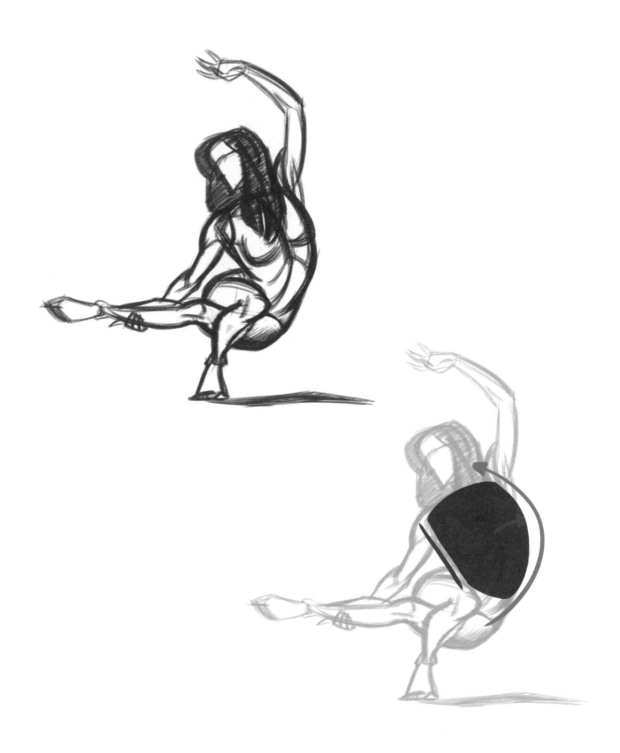

我喜歡這個動作所展現的能量和流暢感。 觀察胸腔所呈現的清晰**力形**。

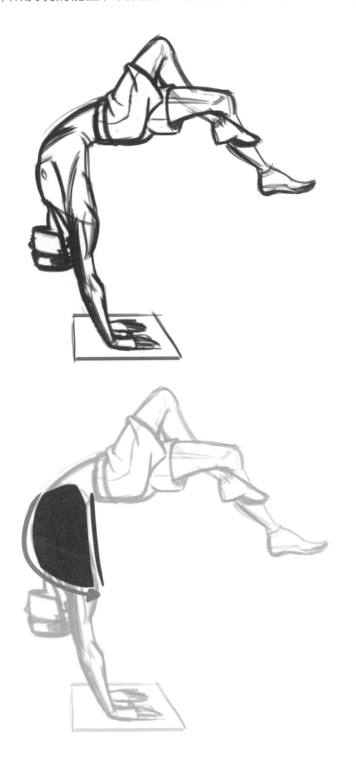

看看這位模特兒腹部所呈現的**力形**，它是被強大的**作用力**向外推出的。

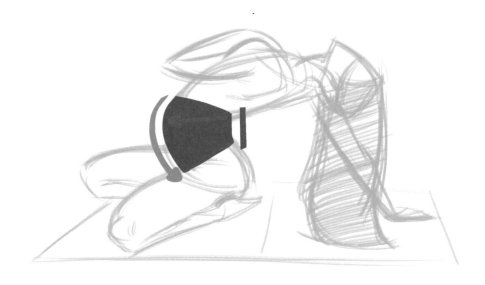

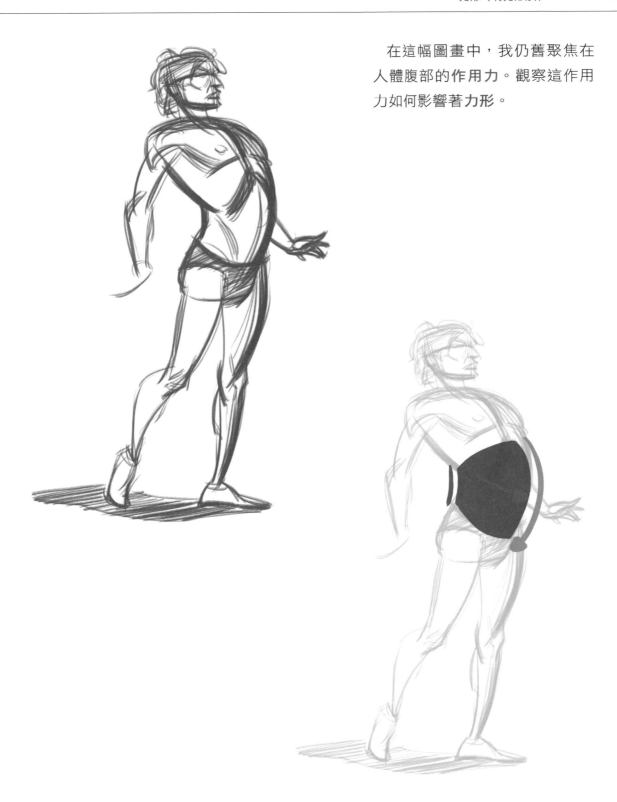

在這幅圖畫中，我仍舊聚焦在
人體腹部的**作用力**。觀察這作用
力如何影響著**力形**。

請注意模特兒骨盆的**力形**以及它如何受**作用力**所影響。

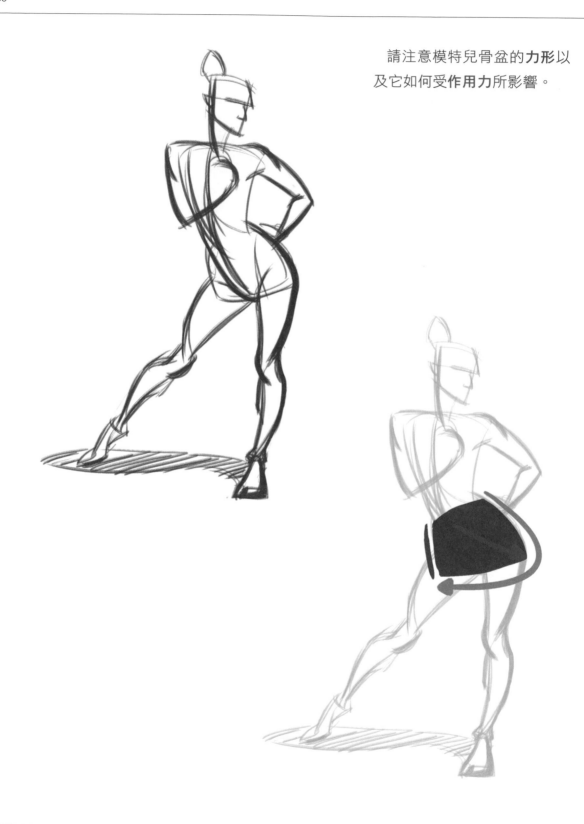

觀察模特兒骨盆的**力形**，以及它與**方向力**和**作用力**的相互關係。

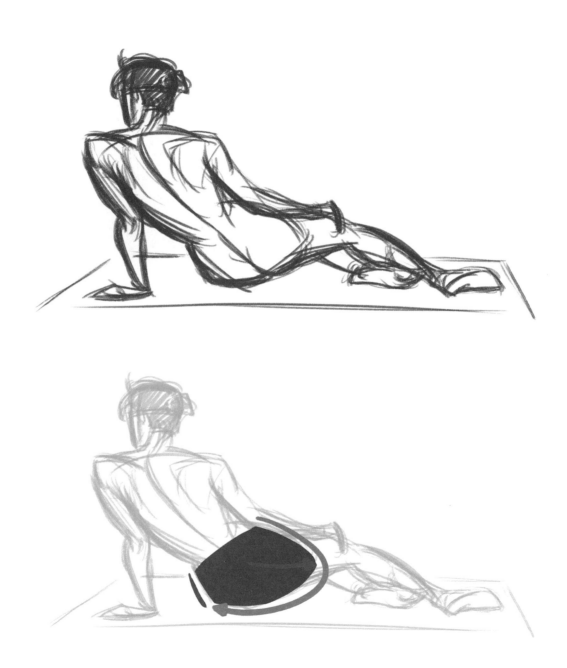

01

　這是一組動作研究中的前四幅畫，運用**力形**作為參考。請注意每一幅圖畫中力形的**導引邊**。

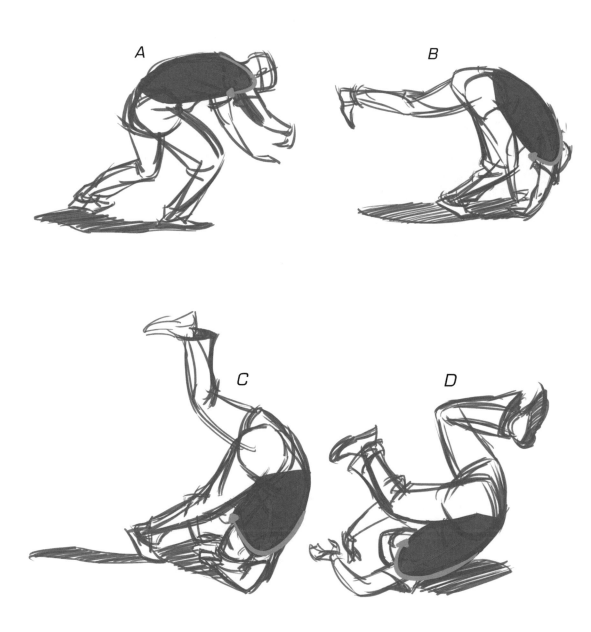

02

這一頁則是同一組運用**力形**作為參考的動作研究中的後四幅畫。同樣也請注意力形的<u>導引邊</u>。

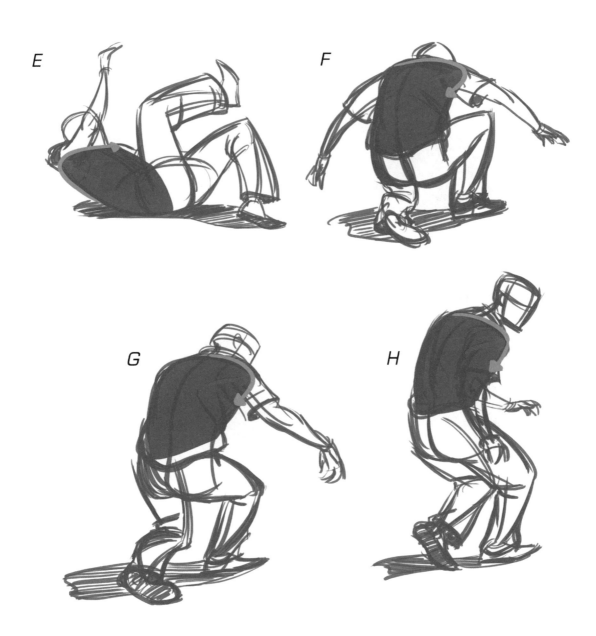

觀察下圖中我如何將模特兒胸腔〔1〕、腹部
〔2〕和骨盆〔3〕的 **力形**與整體軀幹的方向力
搭配運用。

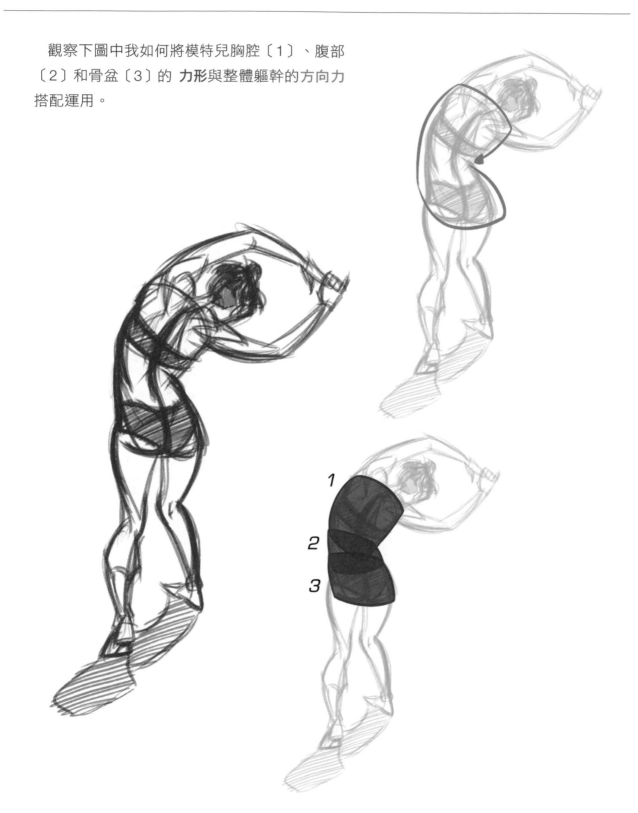

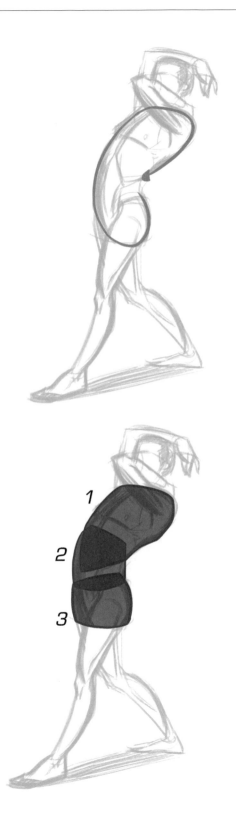

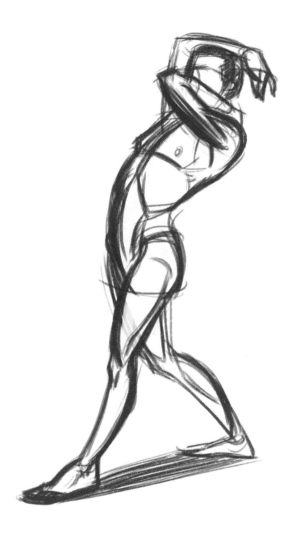

模特兒後彎軀幹上的方向力呈現出一條清晰的「C」字型曲線。於是我以此為基礎來繪製軀幹上的三個 **力形**。

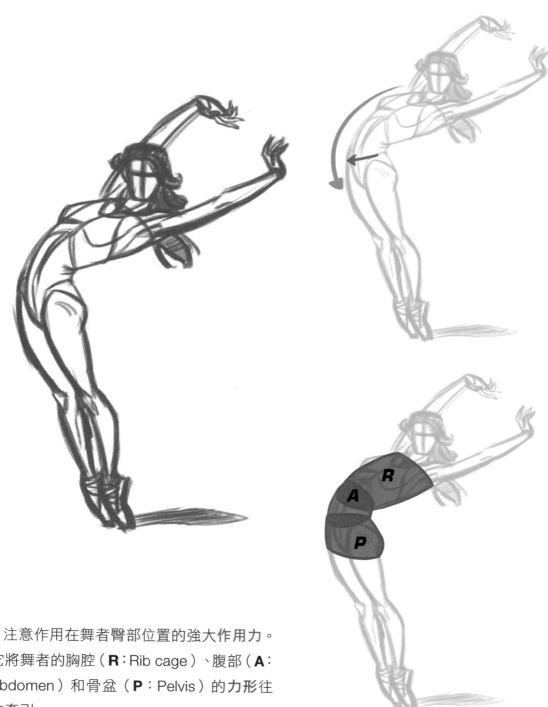

注意作用在舞者臀部位置的強大作用力。
它將舞者的胸腔（**R**：Rib cage）、腹部（**A**：
Abdomen）和骨盆（**P**：Pelvis）的**力形**往
左牽引。

接下來，我們將胸腔〔1〕、腹部〔2〕和骨盆〔3〕的**力形**組合為一個大的軀幹**力形**。這就成為動畫中常用到的豆子〔A〕和麵粉袋〔B〕形狀。

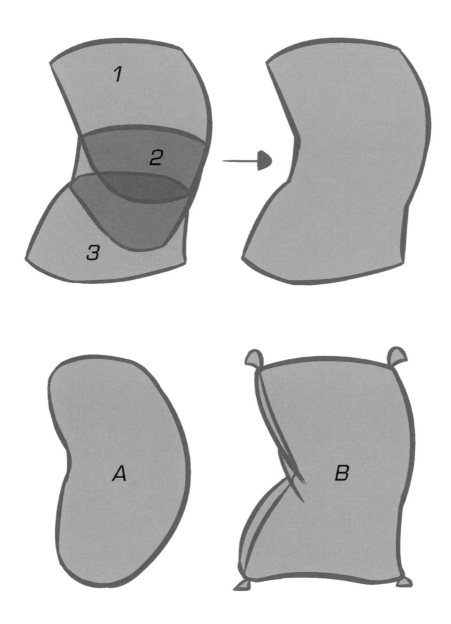

根據上一頁的介紹，我將相撲選手的胸腔、腹部和骨盆也組合成一個軀幹力形。
注意方向力和作用力。

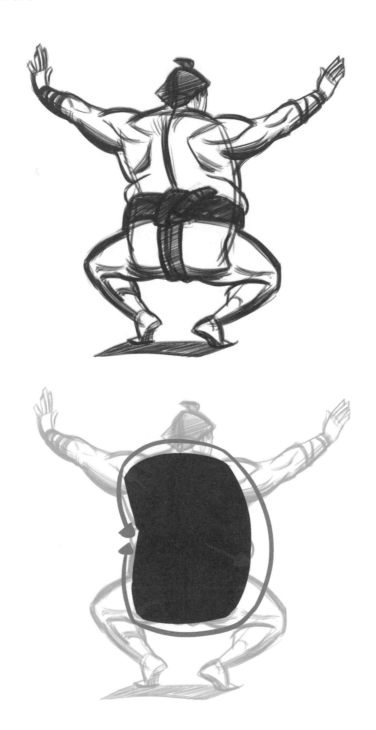

我喜歡繪製這位體操運動員猛力伸展的頭部和軀幹。注意觀察軀幹的**力形**以及它與「**C**」字型曲線之間的相互作用。

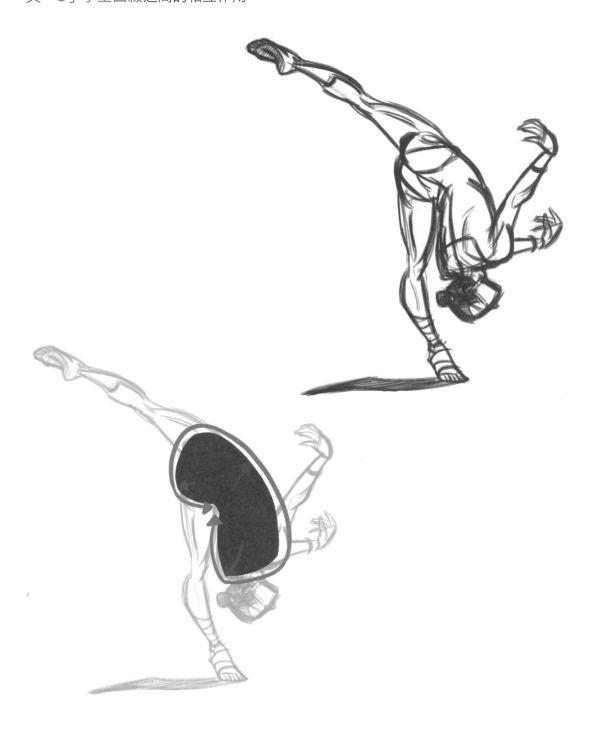

我將模特兒的頭部視為一個**力形**。
請觀察**方向力**和**直線邊**。

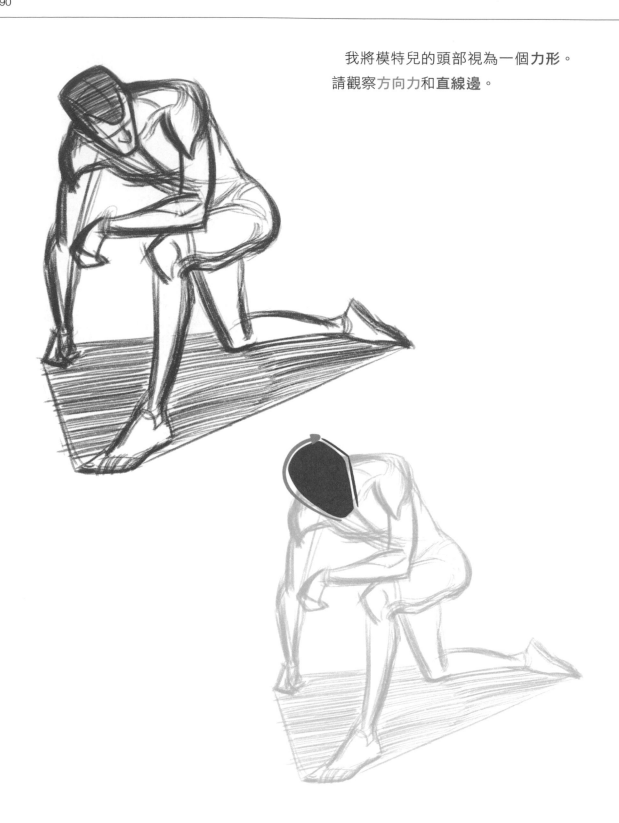

找出頭部和頸部所形成的簡單**力形**及其與軀幹的連接方式。

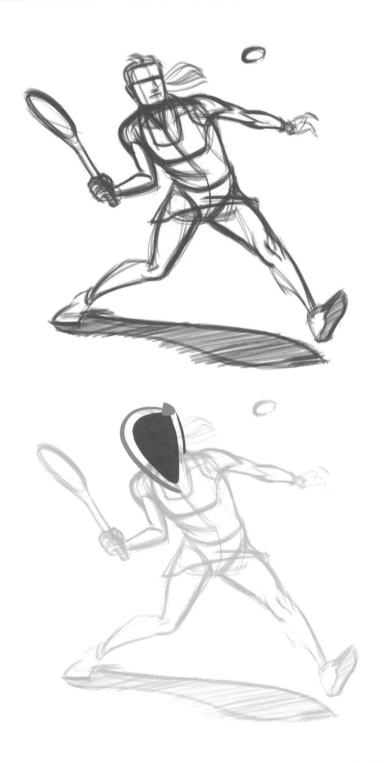

這是另一個我如何將頭部和頸部簡化為一個**力形**的示範。

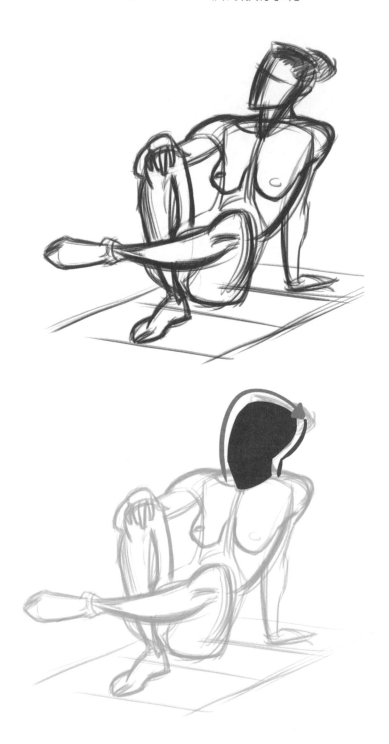

力形與律動

　　首先我找出在這位足球運動員的軀
幹、頭部和頸部之間存在的**律動**。接
著繪製出它們的**力形**。

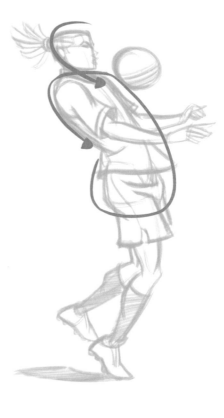

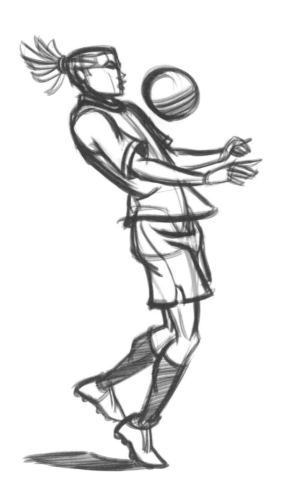

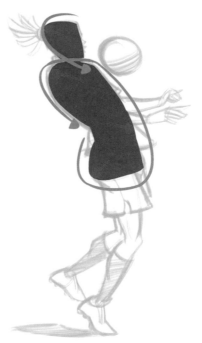

觀察模特兒軀幹、頭部和頸部的**力形**，以及與之相互作用的律動。

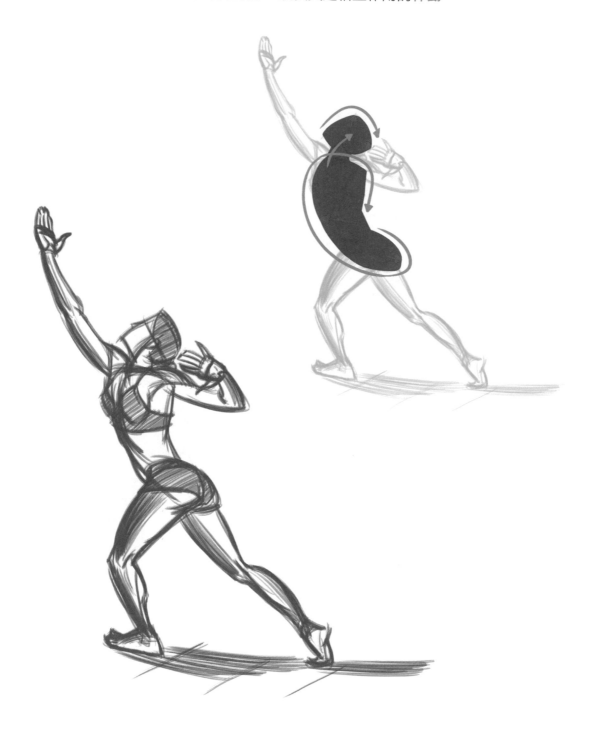

　　在添加任何解剖構造上的細節之前，請先找出上手臂和下手臂的簡單**力形**。如果手臂從基本概念上就畫得不夠合理，那麼即使添加再多細節也無濟於事。

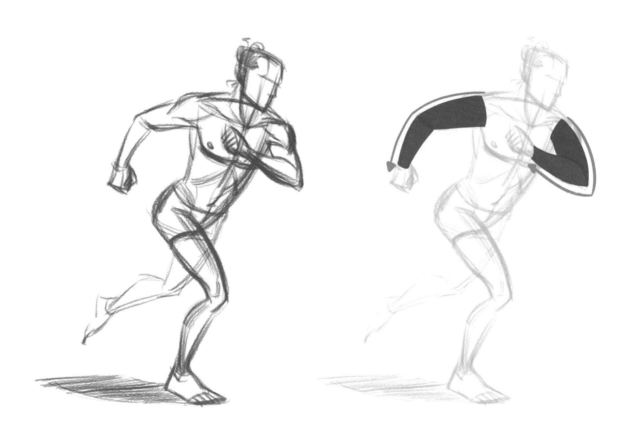

我運用**力形**畫出這位運動員纖細優雅的身形。

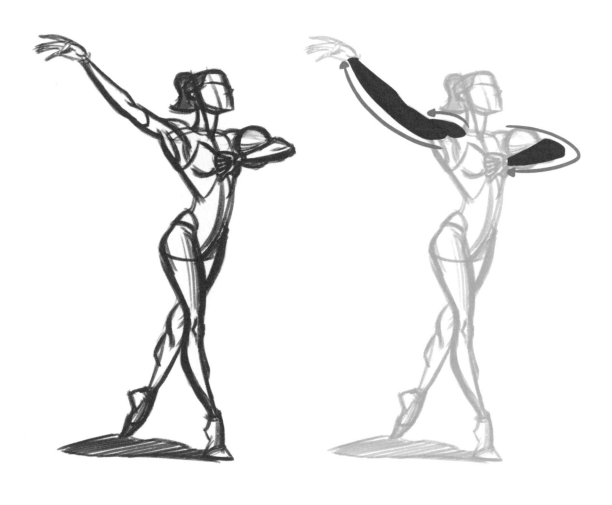

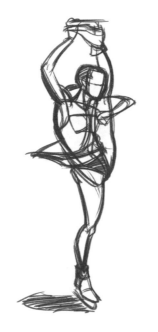

注意這位溜冰選手手臂的方向力如何將她的左腿穩定在這個位置。 我使用簡單的**力形**來繪製雙手手臂。

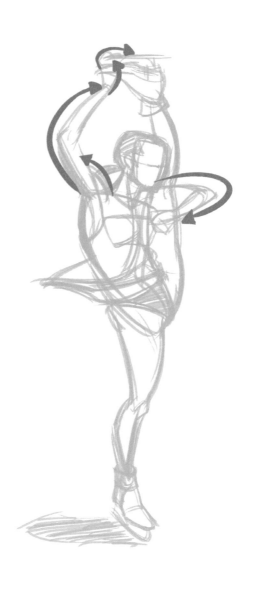

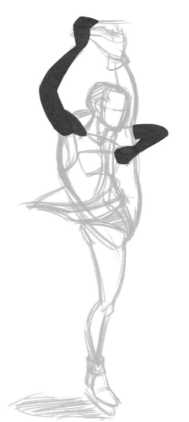

看看這位巴西戰舞選手雙手手臂的方向力和**力形**。

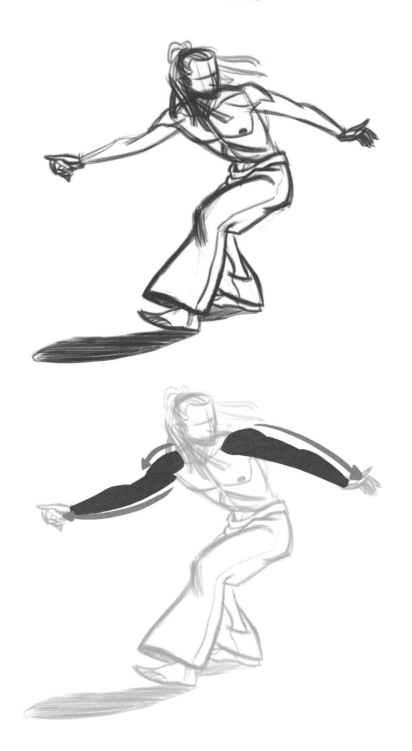

當你在畫手部時，也同樣要先找出**律動**和**力形**，就和在畫身體時一樣。

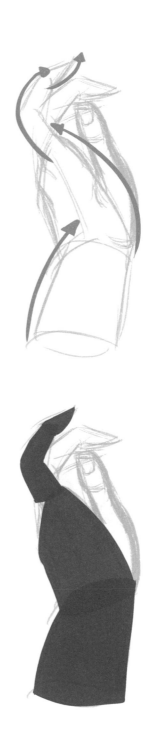

在這幅圖畫中，我將緊靠著的四隻手指視為同一個**力形**，以幫助我畫出它們如何協力工作。

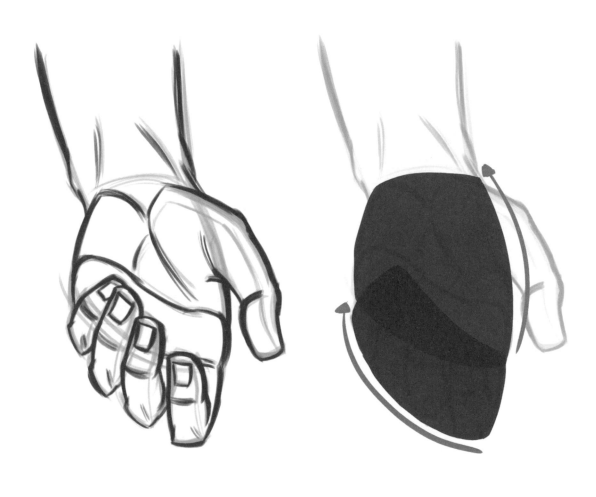

將手指劃分為不同組別的**力形**有助於掌握手部動作的整體概念。

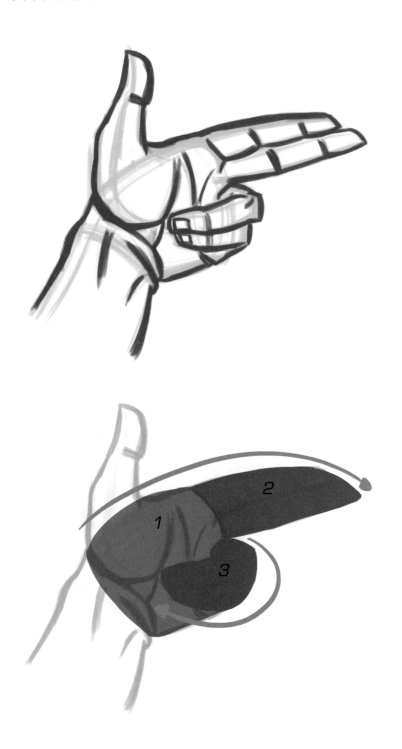

在這個手部動作中，手指的**力形**近似於奶油抹刀〔1〕的刀刃。

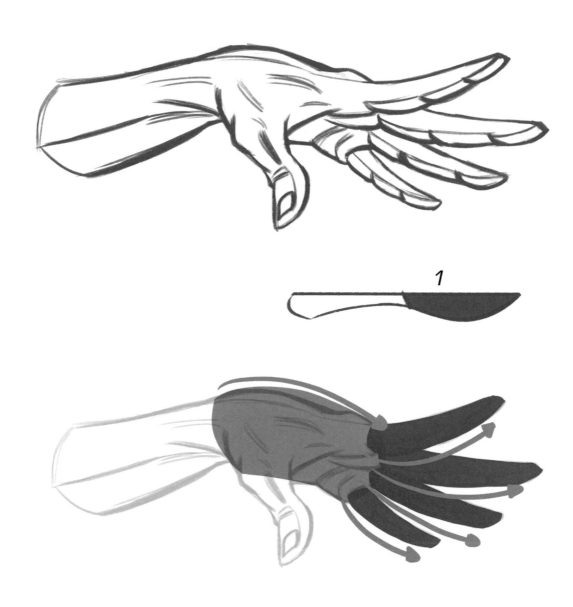

請記住大腿也需要運用**力形**來繪製。注意不要畫出**對稱形狀**。

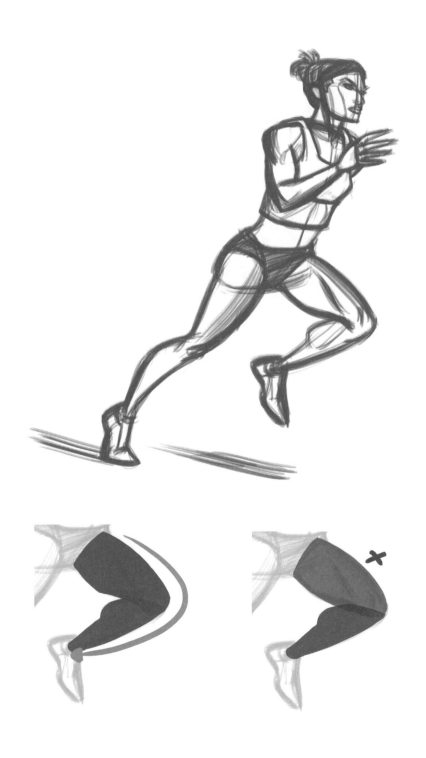

律動和**力形**顯現出排球運動員的雙腿在這個動作中是如何施力的。

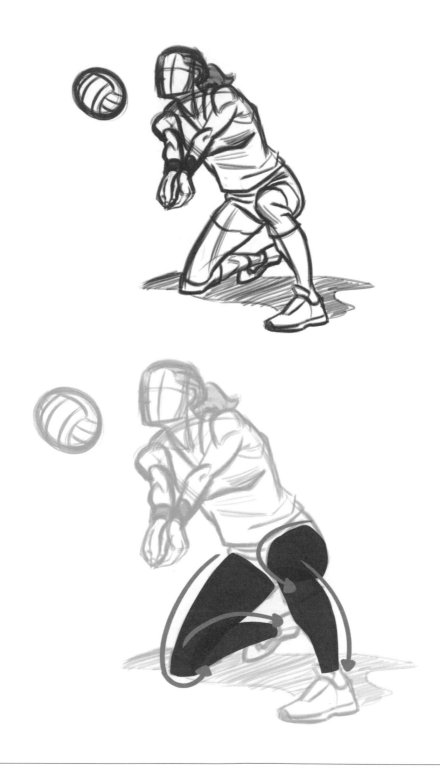

觀察舞者腿部的**力形**，以及它們
所具有的相同**律動**。

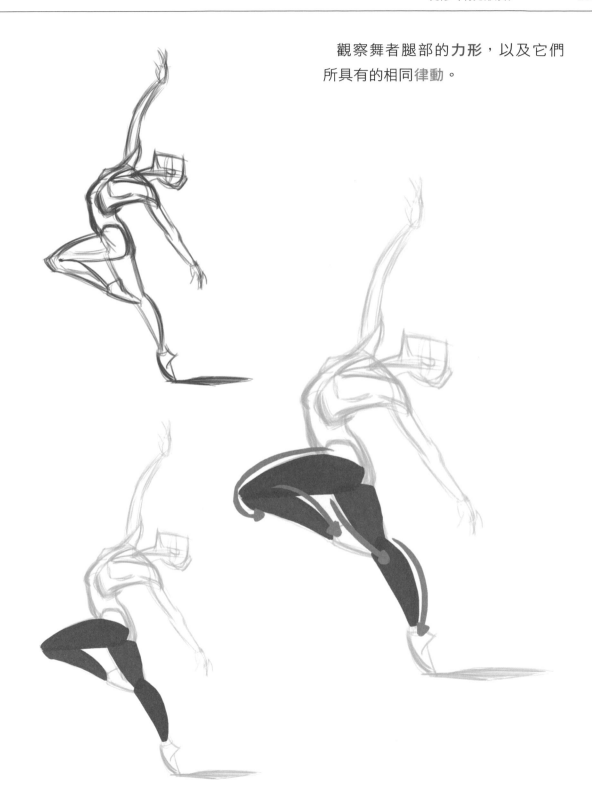

這是在三分鐘內運用**力形**所繪製出的圖畫。在這個動作中，模特兒右腿〔A〕所顯現的**律動**與左腿〔B〕並不相同。

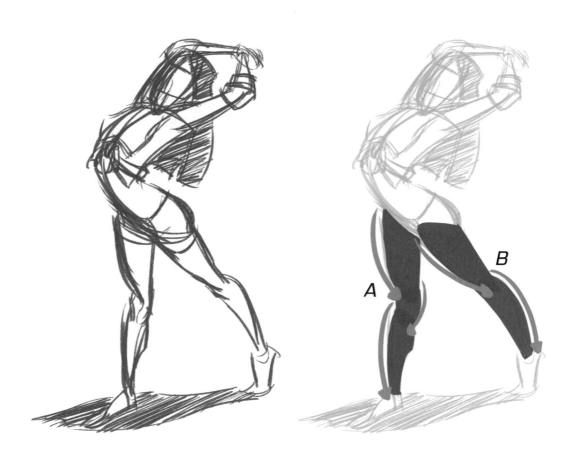

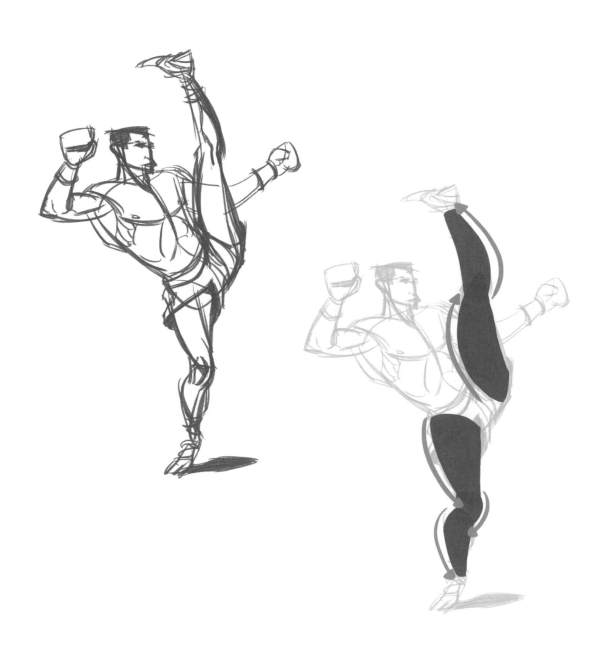

請記住，**力永遠居於首位**。因此找出雙腿的律動就能夠為**力形**的繪製提供基礎。

看看這位運動員雙腿的**力形**以及各自不同的**律動**。她的右腿有一股方向力在作用，而左腿則有三股。

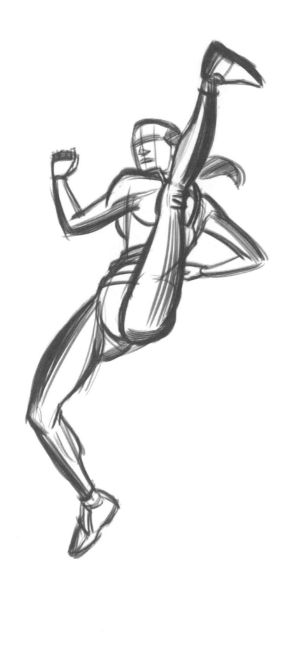

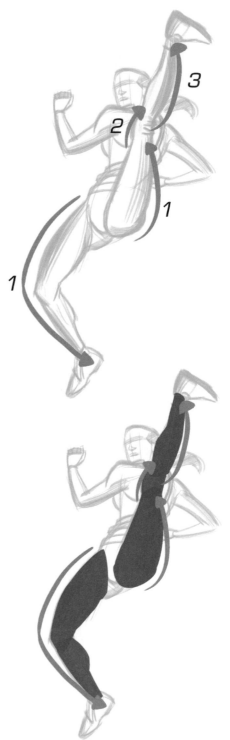

在這幅圖畫中，我使腿部的**力形**向下延伸加入腳部。注意律動。

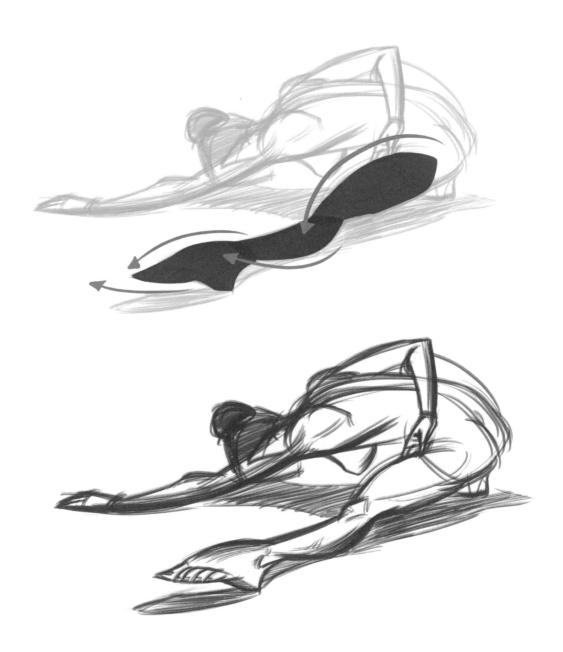

我很欣賞這個腳部的動作中腳趾是如何擠壓著地板。注意那幾個清晰的**力形**。

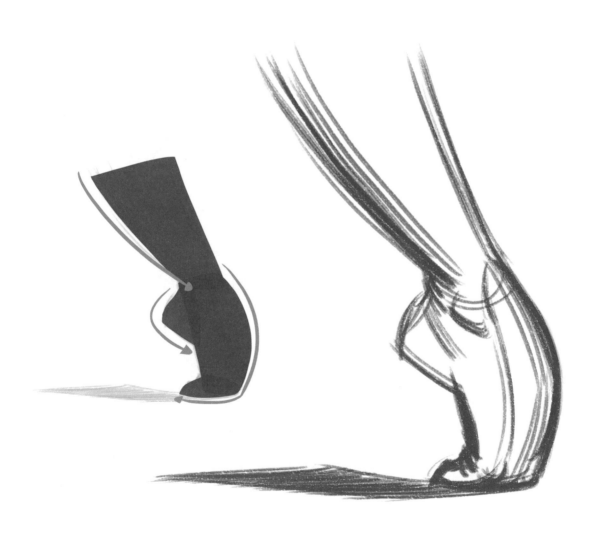

　　觀察小腿和腳部在這個動作中的**律動**。你可以看到腳踝骨就像一把**扳手**，鉗住**楔形**的腳板。

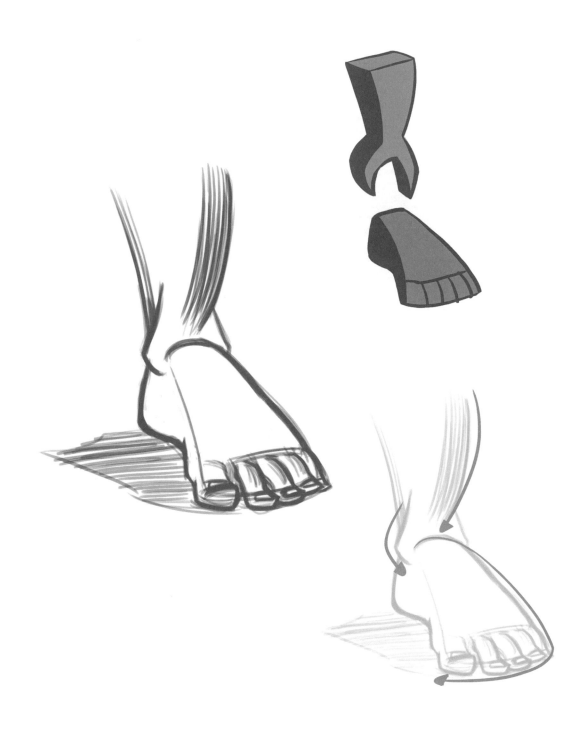

力形與形體

用形體填滿**力形**的第一種方法就是畫出**轉折邊**。**轉折邊**能幫助你分辨出正在繪製物體的不同平面〔1，2和1，2，3〕。

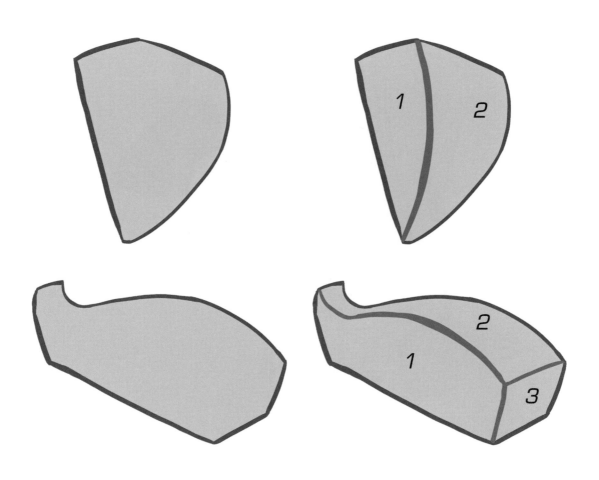

　　我喜歡這位溜冰選手彎曲的軀幹。我先
畫出她胸腔的**力形**，並運用**轉折邊**以形體
填滿形狀。而這有助於我正確地畫出胸腔
與頭部和頸部的連結。

注意我是如何運用**轉折邊**來使形體填滿舞者
上半身的**力形**，這使我能將脖子、頭部和手臂
的連結正確地畫出。

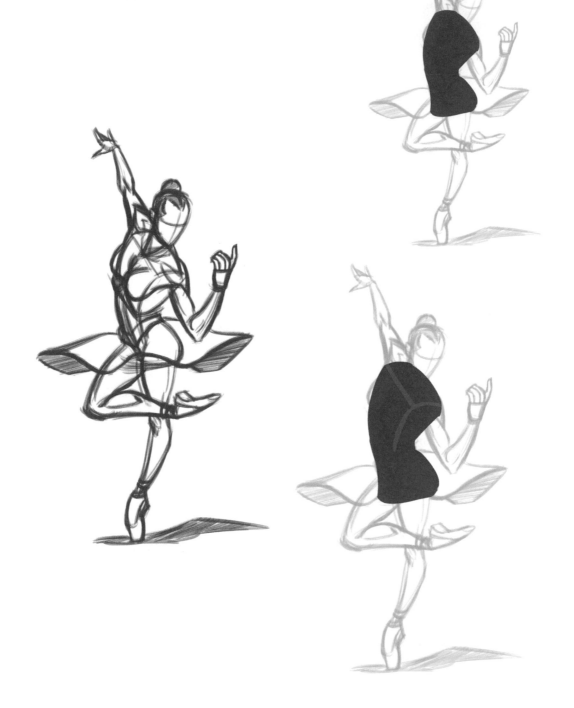

這是另一個以**轉折邊**來使形體填滿軀幹**力形**的示範。

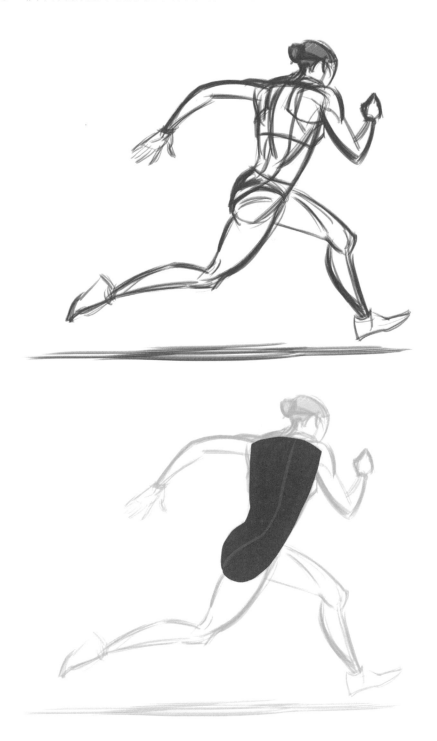

首先,我畫出體操運動員軀幹的**力形**,接著將其**轉折邊**以視覺化的方式呈現出來,以幫助我畫出骨盆的傾斜度。

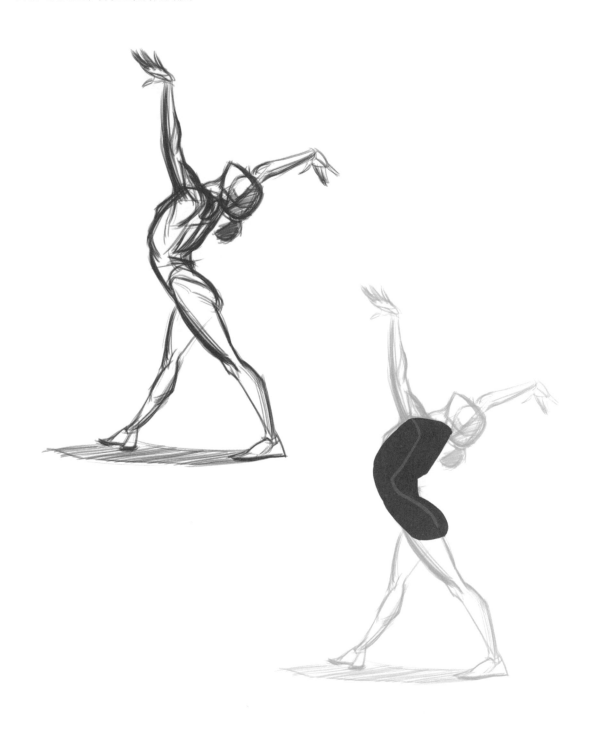

　　我先畫出這位橄欖球運動員雙腿的**力形**以了解它們如何施力，接著再畫出雙腿的**轉折邊**。

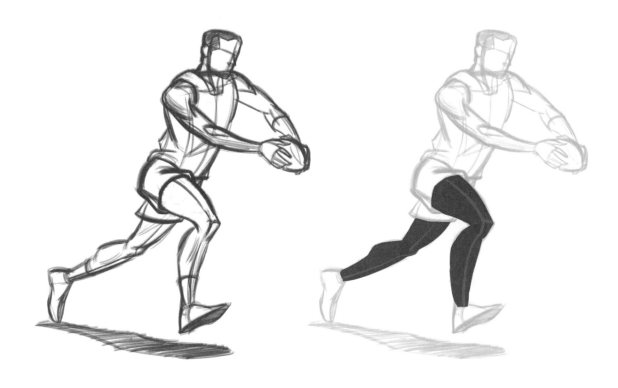

我運用**力形**來捕捉這個動作
所呈現的高度運動感和流暢
度。觀察模特兒雙腿的**力形**和
轉折邊。

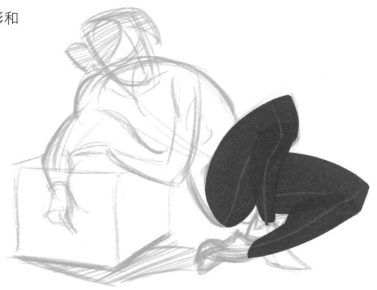

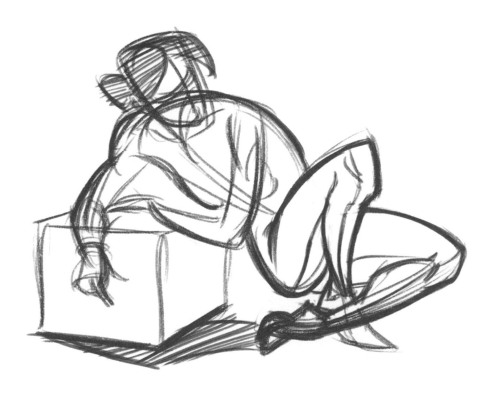

　　這個扣籃前的動作呈現出極佳的預期感。注意觀察球員右手臂的簡單**力形**和**轉折邊**。

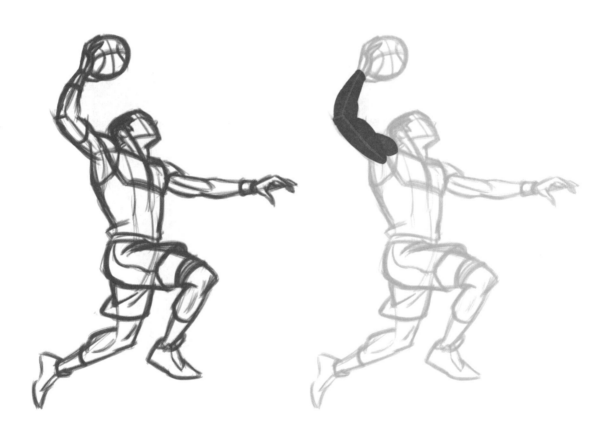

觀察我如何透過畫出**轉折邊**來將形體填滿下手臂與手掌的**力形**。

在繪製手掌的**力形**時，我始終留意著**轉折邊**，這也為接下來畫出手指提供了基礎。

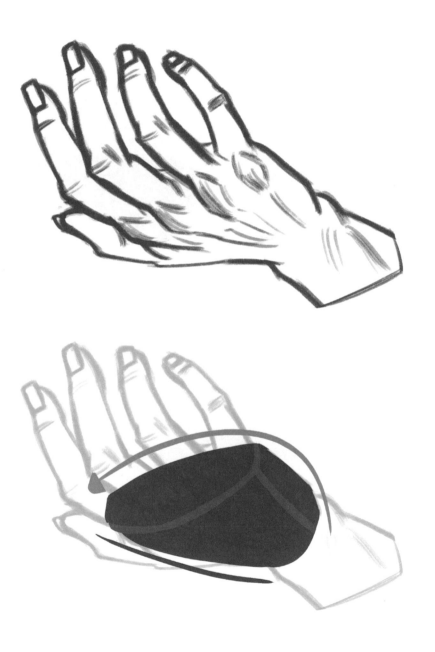

在完成手指的**力形**之後，我接著畫出它們的**轉折邊**以便用形體將形狀填滿。

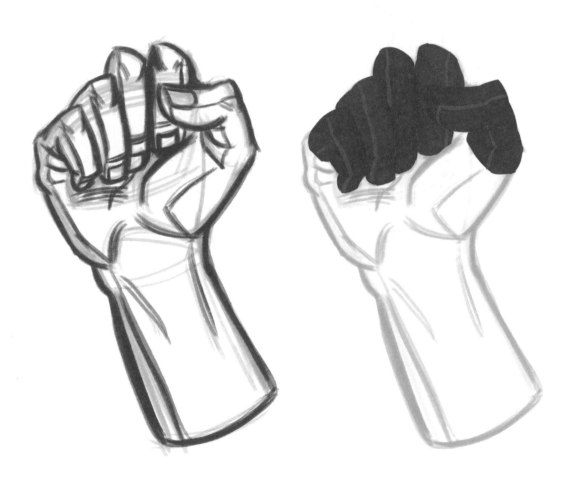

先畫出手指的**力形**，再接著畫出它們的**轉折**邊來增加形體感。

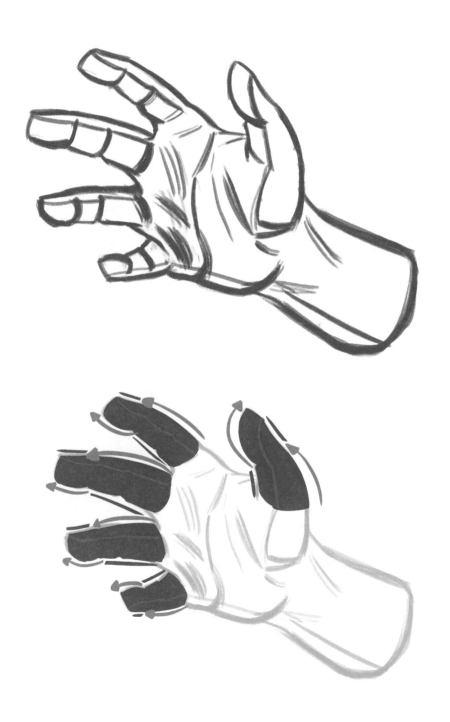

運用**環繞線**使形體填滿**力形**。

　　這是一個很好的練習，可以讓你學會運用**力形**來繪製人體。首先，畫出一些方向力〔1〕。 然後在每個方向力的相反方向添加一條直線〔或較不彎曲的曲線〕〔2〕。最後運用環繞線讓形體填滿形狀〔3〕。

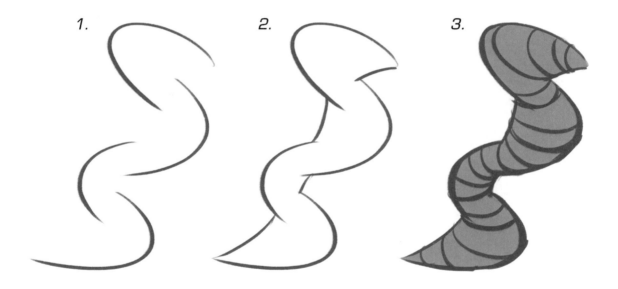

在此圖中我畫出軀幹**力形**上的**環繞線**，以確認軀幹的形體。

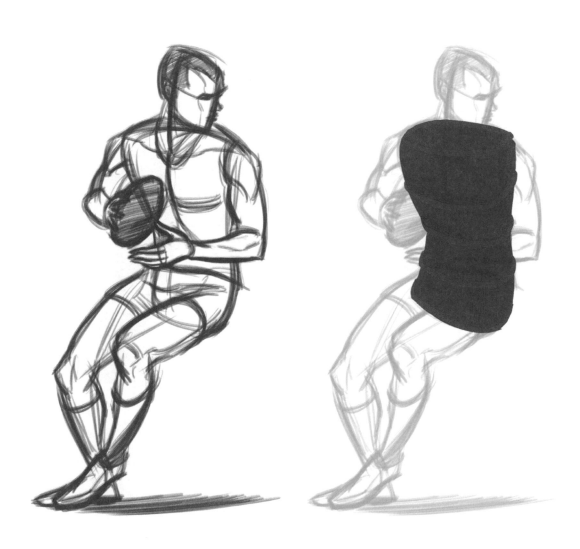

我運用**力形**來描繪這位曲棍球員，並在軀幹的力形上添加**環繞線**以確認其形體。

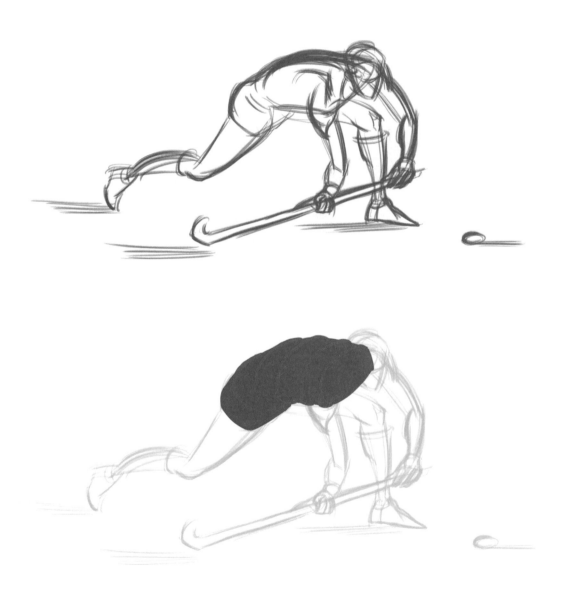

　雖然我只運用**力形**來畫出模特兒的手臂，但是對於手臂的**環繞線**及其在立體空間中的方向仍然保持著覺察。

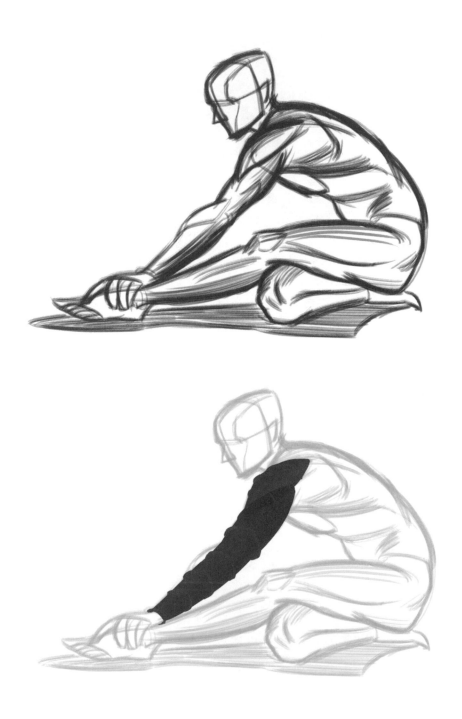

當我在畫這位橄欖球員手臂的**力形**時，仍然會觀察著雙臂上的**環繞線**，這有助於我描繪出雙臂的前縮透視感。

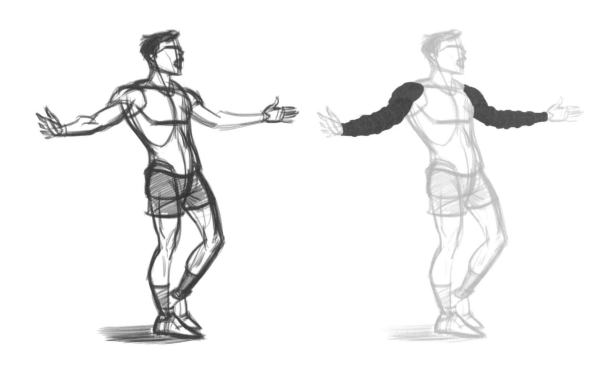

我畫出這位運動員左腿的**力形**，並留意著在其上的**環繞線**。這讓我更確定左腿在立體空間中的方向。

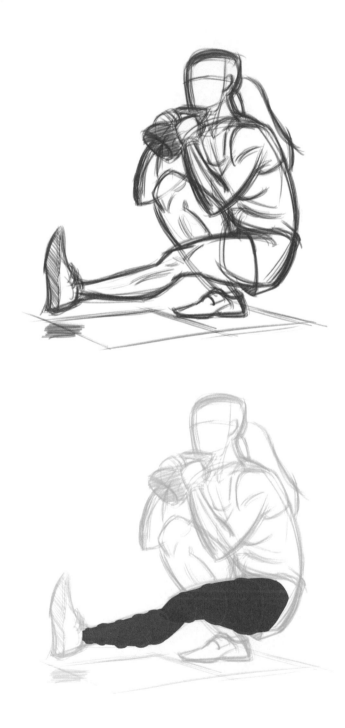

在這幅速寫中，我所呈現的重點在於模特兒的雙腿，它們是他保持平衡的關鍵。
腿部**力形**上的**環繞線**呈現出雙腿在立體空間中的方位。

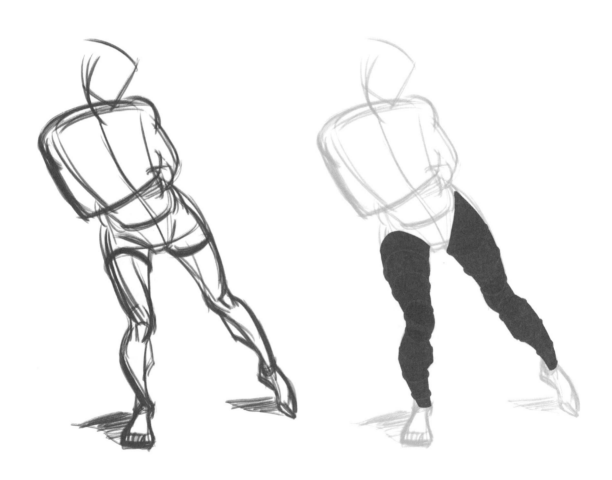

用形狀尺寸表現深度

為了加強圖畫的深度感,我將模特兒前腳的**力形**畫得遠比後腳的**力形**來得大。

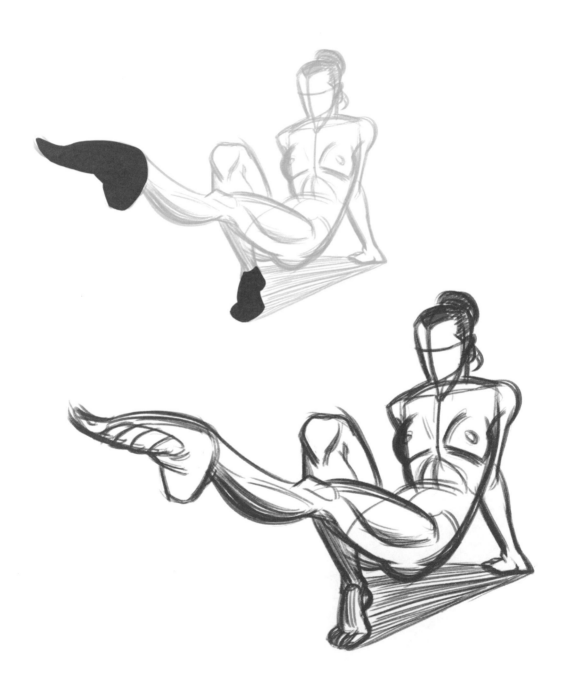

　　請注意圖中較遠的左腳與較近的右腳在**力形**上的尺寸比較。 尺寸差異越大，所呈現的深度感也越強。

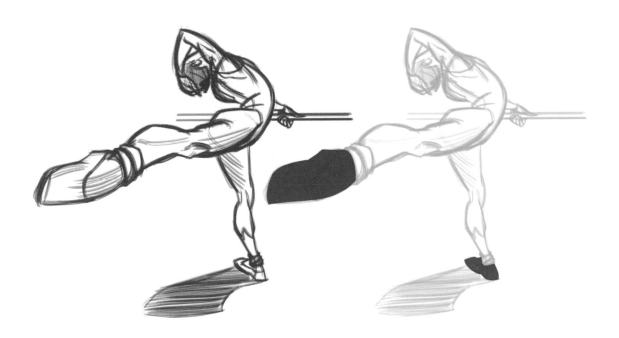

觀察畫中人物左右腳的**力形**大小差異如何幫助增強畫面中的空間感。

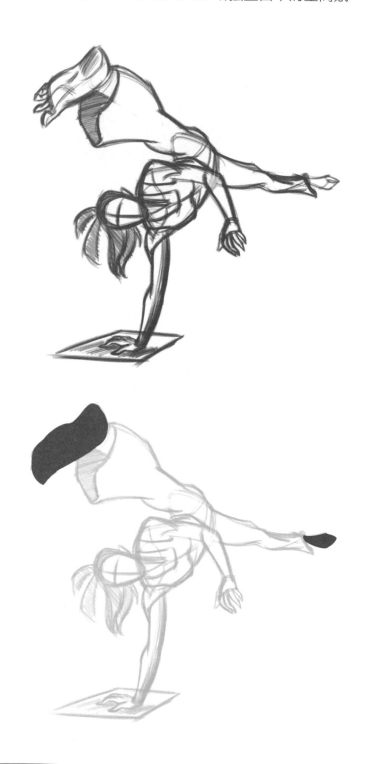

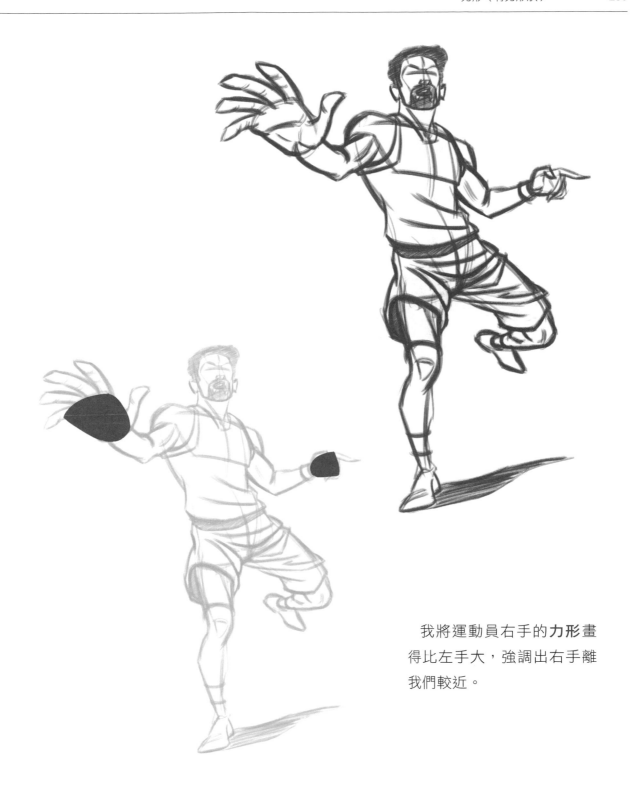

我將運動員右手的**力形畫**得比左手大，強調出右手離我們較近。

這裡可以看出，較大的手部**力形**與較小的頭部**力形**形成對比，向我們展示了哪一個部位離我們最近。

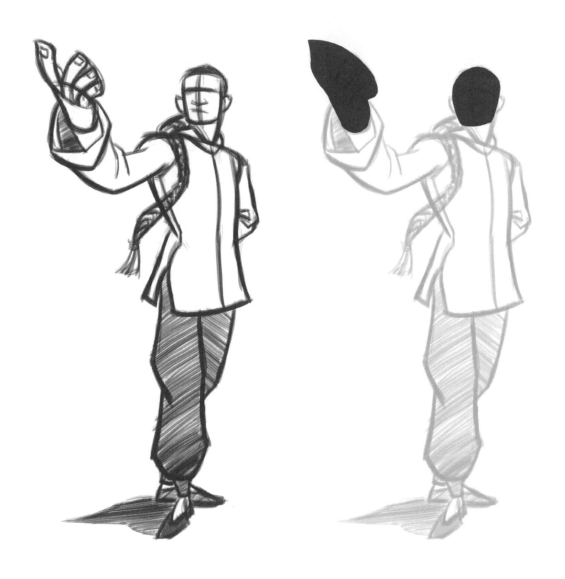

觀察籃球員雙手、頭部和雙腳的**力形**大小差異如何增強畫面的空間感。

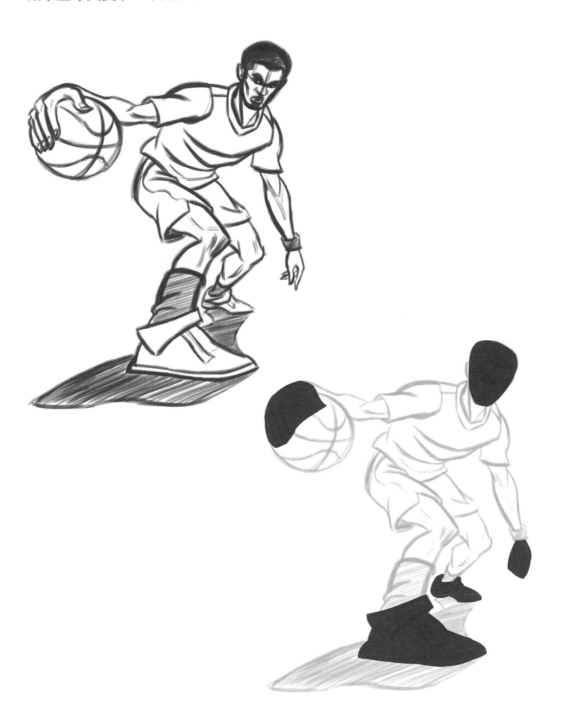

我們看到模特兒右大腿和右上臂的**力形**較大，與相對的左側部位相比之下，更增
強了畫面的空間感。

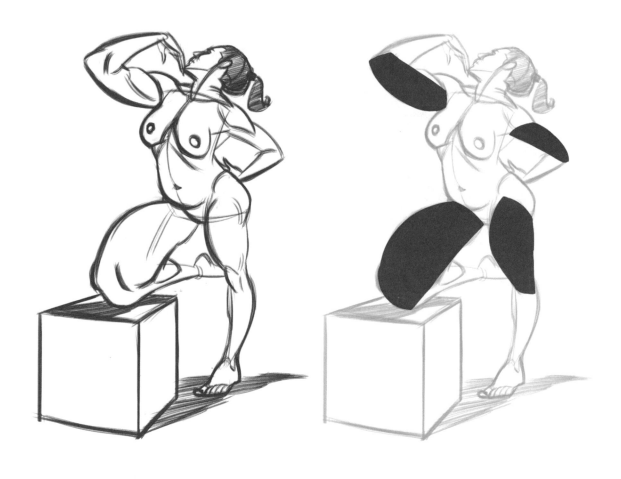

　　我放大了體操選手雙腳的**力形**比例，以使她身體的其他部位顯得被推進空間的更深處。

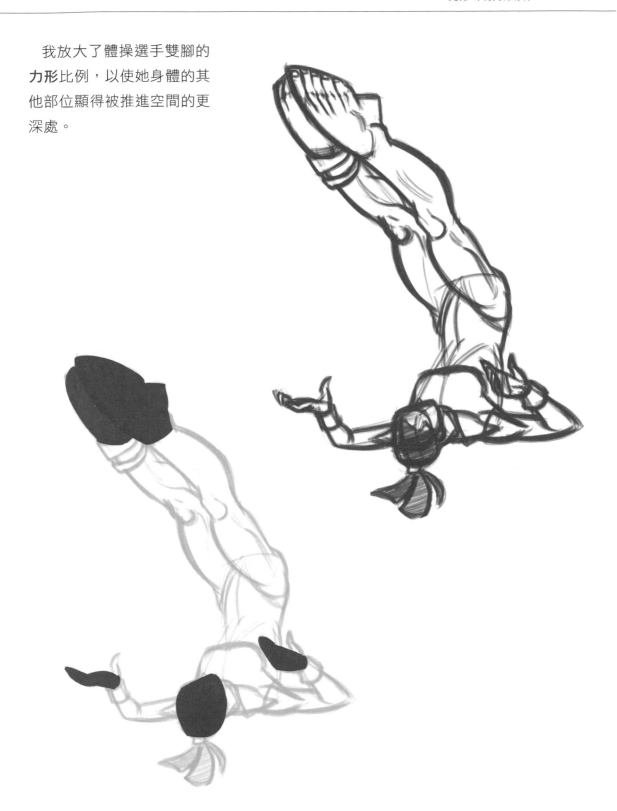

直覺反應

　　我看見這位模特兒的第一個直覺反應是他那碩大的上半身。因此我將他的腹部和骨盆畫得較小一些以顯示出這一點。

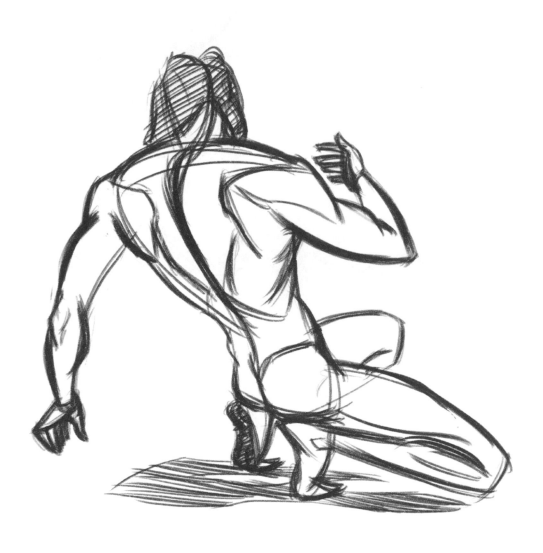

　　這幅畫反應出我想表達運動員那修長身形的概念。我添加了一些力的表面線以增強運動感。

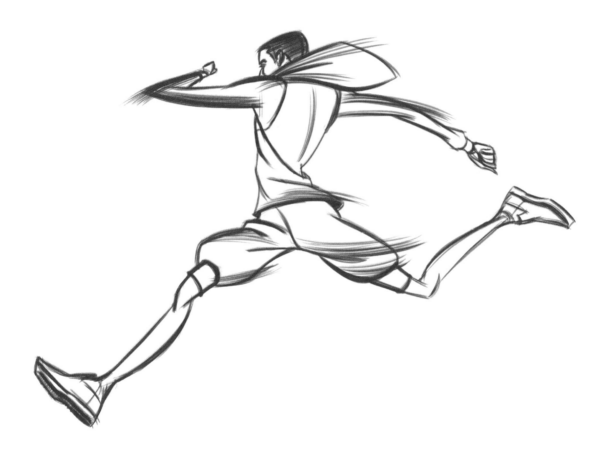

我誇大地畫出模特兒的肌肉尺寸，以表達我對他那強壯身材的直覺反應。

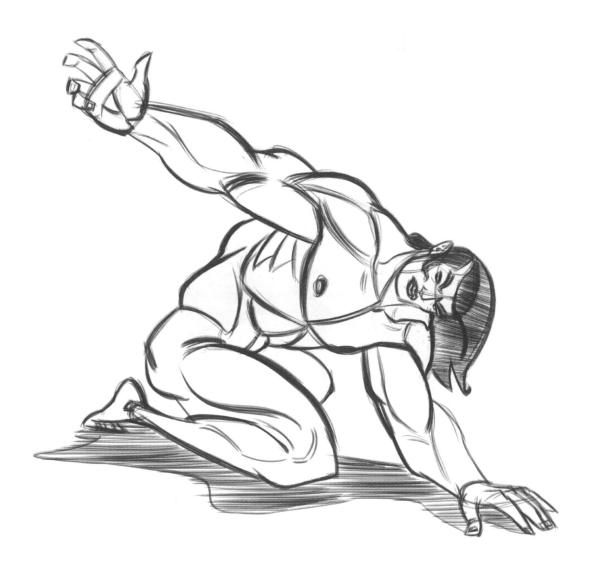